KB159801

JAEWON 37 ART BOOK

미켈란젤로

도서출판

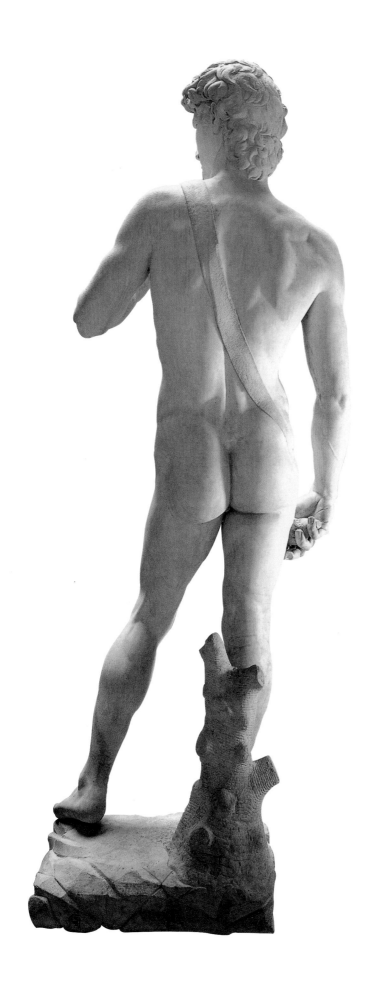

다비드 뒷모습

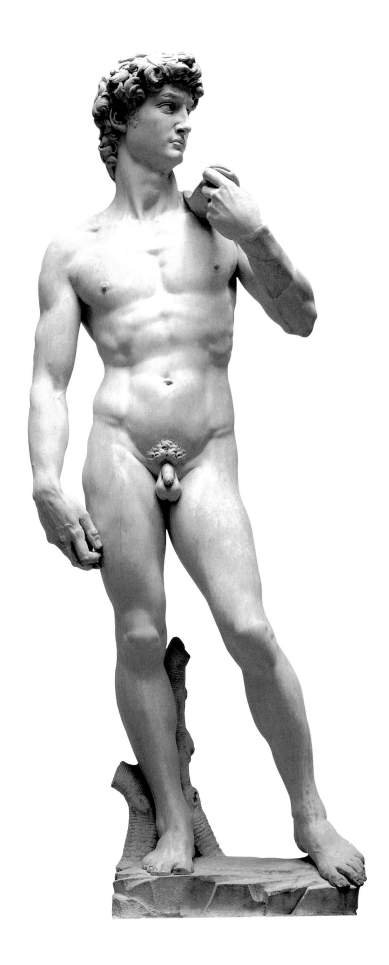

다비드, 1501~1504,
대리석, 높이 410cm,
피렌체, 아카데미아 미술관

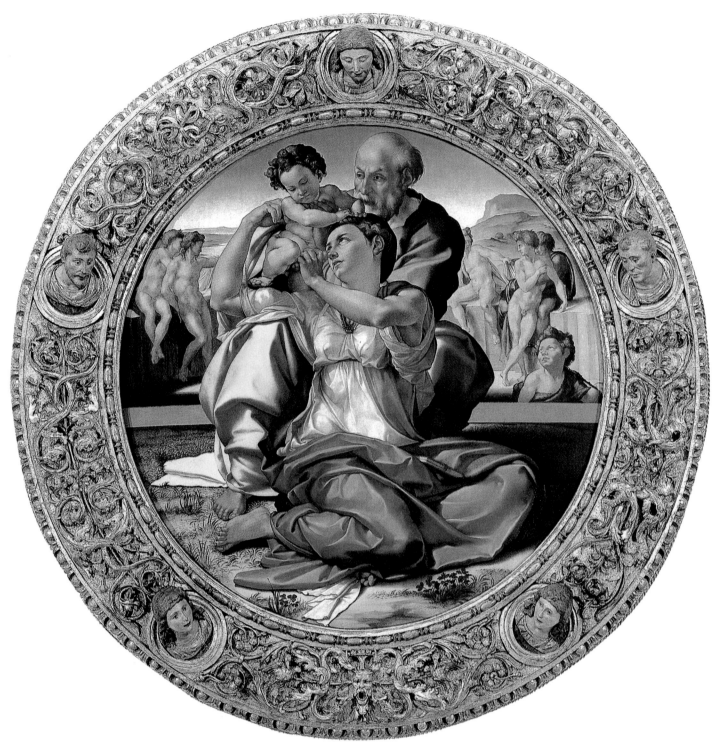

톤도 도니, 1506–1508, 템페라, 지름 120cm, 피렌체, 우피치 미술관

Michelangelo Buonarroti

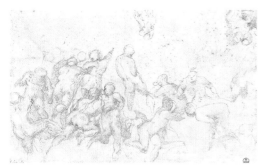

카시나 전투 습작, 1504-1505, 피렌체, 우피치 미술관

1475 3월 6일 오늘날의 아레초 근방의 작은 마을 카프레제에서 미켈란젤로 부오나로티 탄생. 아버지 로도비코는 피렌체의 부유한 상인 가문 출신으로 당시 카프레제와 키우시의 읍장이었다. 아버지가 임기를 마치고 가족이 피렌체로 이사하면서 이곳에 정착한다. 미켈란젤로는 피렌체 근교 세티냐노에서 유모 손에 키워짐. 세티냐노는 대리석 채굴이 주요 산업이었던 마을이었다. 미켈란젤로를 키웠던 유모의 남편도 석공이어서 미켈란젤로는 훗날 자신이 돌가루가 섞인 젖을 먹어 조각을 좋아하게 되었다고 농담처럼 얘기하였다. 미켈란젤로는 어린 시절을 세티냐노의 작은 집과 피렌체의 본가를 번갈아 다니며 보냈음.

1481 미켈란젤로의 어머니가 미켈란젤로를 포함한 6형제를 남기고 사망함. 미켈란젤로는 평생 동안 형제들과 가까이 지냈음. 미켈란젤로가 돈을 벌기 시작할 때부터 그 자신은 검소한 생활을 하면서 어려운 형편에 있는 형제들을 줄곧 지원하였다.

1483 라파엘로 산치오(1483~1520), 마르틴 루터 출생.

1485 미켈란젤로의 아버지가 재혼을 함. 가족이 피렌체 벤타코르디 거리의 집으로 이사함.

1488 13세에 아버지의 반대를 무릅쓰고 피렌체에 있는 프레스코 화가 도메니코 기를란다요(1449~1494)의 작업실에 3년 과정의 도제로 들어감. 미켈란젤로는 피렌체의 토르나부오니 가문을 위한 벽화 작업을 하던 스승을 도우며 프레스코화 기법을 배웠다. 이때 벌써 미켈란젤로는 독특한 개성을 보임. 당시에는 고대 희랍, 로마 미술과 아울러 피렌체 거장들의 작품을 연구하는 것이 상례였으나 미켈란젤로는 그보다 이전의 지오토나 마사치오에 대해 탐구하였다. 이 시기에 지오토 디 본도네(1267?~1337)와 마사치오(1401~1428)의 벽화를 모사한 드로잉이 현재까지 남아 있다.

1489 3년 과정을 채우지 않고 1년 만에 기를란다요의 작업실에서 나와 당시 강력한 권위와 재력으로 예술가들을 후원하던 메디치 집안에 들어감. 메디치 집안에서 소유하고 있던 산마르코 근처에 있는 메디치 정원에 있는 수많은 예술품들을 보고 조각가가 되고자 함. 미켈란젤로의 재능을 알아본 로렌초 대공(1449~1492)이 그를 아들처럼 여기며 집으로 데리고 감.

1490 1492년까지 라르가 거리에 있는 로렌초 대공의 저택에서 지내며 공부하고 작업함.

1492 이 해를 전후하여 부조 〈켄타우로스의 전투〉, 〈계단 위의 성모〉 작업을 하였고 산토스피리토 성당에 복제십자가를 만들어 제공하였음. 메디치 가문의 로렌초 대공 사망. 첫 번째 후원자였던 로렌초 대공이 사망하여 당시 제작 중이던 〈켄타우로스의 전투〉의 뒷마무리가 미흡한 상태로 남게 되었으며 미켈란젤로는 피렌체의 메디치 가문을 떠나게

노인의 얼굴, 피렌체, 우피치 미술관

된다. 교황 이노켄티우스 8세가 죽고 교황 알렉산더 6세가 그 뒤를 이음. 크리스토퍼 콜럼버스가 신대륙을 발견함.

1494 강력한 후원자였던 로렌초 대공이 없는 피렌체를 떠나 베네치아를 거쳐 볼로냐로 감. 볼로냐에서 귀족 조반 알도브란디와 친분을 쌓기 시작함. 두 사람은 미술뿐만 아니라 문학에도 서로의 관심을 공유하여 시인 단테 알리기에리(1265~1321), 조반니 보카치오(1313~1375), 프란체스코 페트라르카(1304~1374)의 작품을 함께 감상하기도 하였다. 몇 년 후 미켈란젤로는 시를 창작하기도 했는데, 그의 시에는 특히 페트라르카의 영향이 분명히 나타나 있다. 볼로냐에서 미켈란젤로는 알도브란디의 의뢰로 다음해까지 산도메니코 묘를 장식할 조각상 작업을 하였음. 이때 완성한 작품이 〈산 프로콜로〉, 〈산 페트로니오〉, 〈촛대를 든 천사〉이다. 프랑스 국왕 샤를 8세가 이탈리아를 침략하여 아버지 로렌초 대공의 뒤를 이은 피에로 메디치가 권력을 잃고 시민들로부터 추방당함. 공화정이 시작된 피렌체에서 마키아벨리가 군사, 외교를 담당하는 지위에 오름.

1495 볼로냐에서 피렌체로 돌아와 〈세례 요한〉과 〈잠자는 큐피드〉를 조각하였으나 현재 둘 다 남아 있지 않음.

1496 로마로 이주하여 라파엘로 리아리오 추기경과 은행가 자코포 갈리의 의뢰에 따라 작업함. 〈바쿠스〉 작업을 시작함.

1497 〈바쿠스〉를 완성함. 바쿠스는 염소의 다리에 사람의 상체를 한 사티로스를 대동한 술의 신이다. 오른손에 술잔을 든 바쿠스는 한쪽 발에 무게중심을 두고 다른 쪽을 느슨하게 한 '콘트라포스토' 자세를 취하고 있는데, 이 자세는 고대 로마 조각상들이 공통적으로 취하고 있는 특징적 형태였다. 당시 고대 로마의 전통을 되살리려는 시대의 흐름을 알 수 있는 작품이기도 하다.

1498 8월 27일에 프랑스 추기경 장 빌레르 드 라그롤라와 〈피에타〉 작업을 위한 계약을 체결함. 기간은 1년 안에 수행할 것을 명시하였고 보수는 450두카티로 하였다. 레오나르도 다 빈치가 〈최후의 만찬〉을 완성.

1499 현재 바티칸의 성 베드로 성당에 있는 〈피에타〉를 완성함. 이 해에 완성한 〈피에타〉를 두고 조르지오 바사리(1511~1574)는 그의 《예술가 열전》에 "이 예수처럼 시체와 같은 느낌을 주는 조각은 없다. 그러면서도 모든 팔다리는 묘한 아름다움을 전해준다. 얼굴은 형언할 수 없는 부드러운 표정을 띠고 있다. 피부 아래 혈관이 너무나도 잘 표현되어 이렇게 신성한 아름다움을 빚어낸 예술가의 손에 끝없는 감탄을 한다."라고 적었다. 가로로 길게 누운 예수를 안고 있는 성모의 얼굴이 매우 젊게 표현된 것이 당시의 다른 성모상과 구별된다.

1500 보티첼리가 〈신비로운 탄생〉을 제작함.

1501 연초에 피렌체로 돌아옴. 시에나 성당에 있는 피콜로미니 제단을 위한 15개의 동상 작업을 위한 계약에 서명함. 양모 직공 길드의 의뢰로 〈다비드〉 대리석상 작업에 대한 계약을 체결함. 피렌체에 공화정이 시작되고 자신의 친구 피에로 소데리니가 높은 지위에 오르면서 미켈란젤로는 1504년까지 정치적으로 매우 순조로운 생활을 하게 된다. 이즈음에 〈브뤼주의 성모〉를 조각함. 아기예수가 성모의 무릎 사이에 서 있는 모습을 표현한 이 작품은 플랑드르의 피복 상인인 무스크론 집안에서 구입하여 브뤼주의 노트르담

파에톤의 추락, 1533, 목탄, 31.3×21.7cm, 런던, 대영박물관

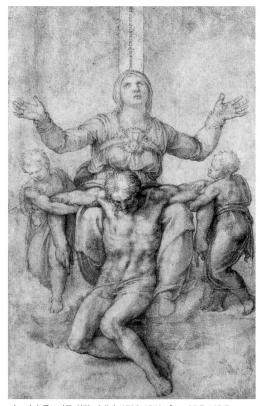

비토리아 콜로나를 위한 피에타, 1538-1540, 초크, 29.5×19.5cm, 보스턴, 이사벨라 스튜어트 가드너 박물관

성당 제단에 놓이게 되었다.

1502 프랑스의 마샬 피에르 드 로앙에게 줄 〈다비드〉 청동상을 의뢰받음. 이 작품은 현재 전해지지 않는다. 교황 알렉산더 6세의 아들 체자레 보르지아가 교황의 군대를 이끌고 이탈리아 중부 도시들을 교황령으로 통합함.

1503 양모 직공 길드의 의뢰로 피렌체 두오모 성당 안에 12사도의 동상 설치작업을 위한 계약서에 서명함. 계약 가운데 유일하게 이루어지는 것은 〈성 마태〉이다. 이 기간을 전후하여 부조 〈톤도 타데이〉와 〈톤도 피티〉 작업을 수행함. 〈톤도 타데이〉와 〈톤도 피티〉는 성모와 아기예수, 그리고 어린 세례 요한을 둥근 대리석판에 부조로 표현한 작품들이다. 〈톤도 타데이〉에서는 그릇을 허리에 찬 어린 세례 요한이 예수의 수난을 상징하는 황금방울새를 아기예수에게 건네려 하고 있고 아기예수는 성모의 품으로 도망하는 모습이다. 〈톤도 피티〉에는 받침대에 앉아 있는 성모를 중심으로 성모의 무릎 위에 있는 책에 팔꿈치를 괸 채 미소를 띠고 있는 아기예수, 성모 뒤편에 흐릿하게 표현된 어린 세례 요한이 나타나 있다. 두 작품 모두 세례 요한의 모습이 뚜렷이 나타나지 않고 있는데, 그 이유는 갑자기 많아진 작품 의뢰 때문에 뒷손을 못 본 것으로 보이며, 둘 다 미완성으로 남는다. 가을, 피렌체에서는 베키오 궁의 회의실 벽에 피렌체가 승리한 전투 장면을 그리기로 결정함. 이에 따라 레오나르도 다 빈치(1452~1519)와 미켈란젤로가 그 작업자로 선정된다. 8월에 교황 알렉산더 6세가 사망하고 10월에 교황 율리우스 2세가 즉위함.

1504 1월, 〈다비드〉를 둘 곳을 정하기 위하여 피렌체의 주요 인물로 이루어진 위원회가 조직됨. 여기에는 레오나르도 다 빈치, 산드로 보티첼리를 포함한 30인이 참여하였다. 4월에 완성된 〈다비드〉는 긴 논의 끝에 베키오 궁 앞 시뇨리아 광장에 놓이게 되었고 현재는 피렌체의 아카데미아 미술관에 소장되어 있다. 기력이 넘치는 건장한 청년으로 표현된 이 〈다비드〉는 르네상스 이상을 표현하는 대표작으로 역사에 남게 되었다. 한편 이 시기에 제작되던 〈성 마태〉는 〈다비드〉 상 제작에 밀려 미완성인 채 남게 된다. 연초에 피렌체 베키오 궁 회의실 벽화 작업을 맡은 레오나르도 다 빈치보다 6개월여 뒤에 미켈란젤로도 벽화 작업에 참여함. 레오나르도 다 빈치는 1434년 '앙기아리 전투'를 소재로 하였고 미켈란젤로는 1364년 피사와 싸워서 이긴 '카시나 전투'를 소재로 작업을 시작함. 이 두 천재의 경쟁적인 작업은 전대미문의 사건으로 기록될 뻔 하였지만 두 사람 모두 작업을 완성하지 않고 흩어짐. 미켈란젤로의 밑그림은 소실되었지만 1542년경 아리스토틸레 델라 상갈로가 남긴 모사작으로 그 모습이 전해진다.

1505 교황 율리우스 2세의 부름을 받아 로마로 감. 이곳에서 교황의 묘소 장식을 위한 작업을 의뢰받음. 미켈란젤로는 카라라 채석장에서 장식에 쓰일 대리석들을 고르는 데에만 8개월이란 시간을 쏟아 부었다. 이 장식은 교황 율리우스 2세가 1513년에 죽고 나서도 오랜 세월이 흐른 후인 1545년에야 우여곡절 끝에 축소되어 완성된다. 율리우스 2세의 뒤를 이은 교황들은 미켈란젤로에게 계속 일거리를 맡김으로써 그가 이 무덤 장식에 전념할 수 없도록 하였기 때문이었음. 훗날 미켈란젤로는 이 작업에 관하여 '묘소의 비극이 자신의 청춘을 앗아갔다'고 말하였다. 애초에 이 묘소 장식은 바티칸의 성 베드로 성당에 둘 예정이었으나 현재는 로마 빈콜리의 성 베드로 성당에 있음.

1506 1월, 대리석을 고르던 미켈란젤로에 의해 고대 로마의 〈라오콘 군상〉이 발굴됨. 4

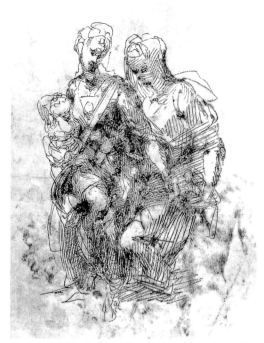

성 안나와 함께 있는 성모와 아기예수(레오나르도 다 빈치의 '성 안나와 함께 있는 성모와 아기예수'의 모사작) 드로잉, 1497년경. 런던, 내셔널 갤러리

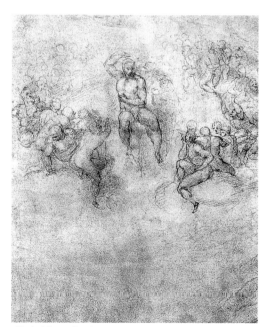

최후의 심판 드로잉 습작, 1533-1535, 초크, 34.5×29cm, 바이온, 보나 박물관

월, 교황이 묘소 작업 연기를 일방적으로 선언하자 실망한 미켈란젤로는 새로운 성 베드로 대성당의 초석이 놓이기 전날인 18일에 피렌체로 도망감. 당시 교황은 베드로 성당 건축의 총지휘를 맡긴 도나토 다뇰로 브라만테(1444~1514)를 가까이 하고 있었는데, 브라만테가 미켈란젤로를 경쟁자로 여기고 그를 견제하여 교황과의 갈등을 부추겼다고 함. 피렌체로 온 미켈란젤로에게 교황은 시스티나 성당의 예배당 천장 장식을 명령하나 미켈란젤로는 거절함. 미켈란젤로는 이즈음 피렌체의 부유한 상인 아뇰로 도니의 주문으로 〈톤도 도니〉 작업을 함. 〈톤도 도니〉는 미켈란젤로가 패널에 그린 유일한 작품으로 알려져 있으며, 도니 가문이 주문한 동그란 그림이라는 뜻을 갖고 있다. 지름이 120cm에 이르는 이 그림은 도니 가문의 화려한 문장이 부조된 금속 틀에 둘러싸여 있다. 문장이 부조된 틀에는 예수, 두 사람의 예언자, 두 사람의 무녀 등 다섯 명의 두상이 표현되어 있다. 그림에는 나이 들어 보이는 요셉이 그 앞에 앉아 있는 성모에게 아기예수를 전달해 주는 듯한 모습이 나타나 있다. 또한 성모의 오른쪽 뒤편에는 세례 요한이 표현되어 있다. 도니 가문의 아뇰로 도니는 부를 바탕으로 피렌체 예술의 강력한 후원자 역할을 하여 비슷한 시기에 라파엘로(1483~1520)에게도 자신과 부인의 초상화를 그리도록 하였다. 11월, 화가 난 교황은 당시 피렌체의 실력자 피에로 소데리니에게 압력을 가하였고 미켈란젤로의 친구 소데리니는 미켈란젤로를 설득하여 그를 볼로냐로 보냄. 볼로냐에 도착한 그는 율리우스 2세의 청동상을 만들게 되고 다시 한번 교황으로부터 시스티나 성당의 천장화를 그리라는 명령을 받음. 교황의 명령에 생명의 위협을 느낀 미켈란젤로는 결국 교황과 억지 화해를 하게 됨. 훗날 미켈란젤로는 다음과 같이 기록하였다. "내 목에 올가미가 걸려 있었기 때문에 교황에게 가서 용서를 구할 수밖에 없었다." 교황이 그림을 조각보다 싫어하는 미켈란젤로에게 천장화 작업을 명령한 것은 브라만테 등의 계략에서 나온 것이었다고 함. 그 계략이라 함은 미켈란젤로가 다시 거절한다면 교황과 영영 화해하지 못하게 될 것이고 만일 승낙한다면 당시 천재적인 능력을 보이며 시스티나 성당 벽화 작업을 하게 되어 있던 라파엘로와 비교될 수밖에 없어 창피를 당하게 될 것이라는 내용이었음.

1508 다시 로마로 돌아와 시스티나 성당의 예배당 천장화 작업을 4월부터 시작함. 시스티나 성당은 교황 식스투스 4세의 명령으로 1477년 시작되어 1481년에 건축되었으며 미켈란젤로가 천장화 작업을 시작한 예배당은 새로운 교황을 선출하기 위한 추기경들의 비밀 투표가 이루어지는 장소로 사용되었고 중요한 미사를 행하는 장소이기도 했음. 1481년에서 1483년까지 식스투스 4세는 이 예배당의 벽화 작업을 당대 최고의 화가들에게 맡겼는데 그들은 미켈란젤로의 스승 기를란다요를 포함하여 보티첼리, 페루지노(1450~1523), 코시모 로셀리(1439~1507), 시뇨렐리(1445~1523) 등이었다. 이들은 모세와 예수를 소재로 한 프레스코화를 그렸고 그 위 창문 사이사이에는 저명한 교황들의 초상을 그렸다. 미켈란젤로는 이곳의 천장화에 꼬박 4년 6개월 동안 매달려 500㎡가 넘는 천장에 인류사에 남을 명작을 남겼다. 또한 미켈란젤로는 1536년부터 1541년 사이에 같은 예배당의 제단 정면에 〈최후의 심판〉이라는 또 다른 걸작을 남기게 된다.

1509 천장 전체를 프레스코 기법으로 채워야 하는 어마어마한 작업을 맡은 미켈란젤로는 엄청난 부담감 속에서도 조금씩 작업을 해 나감. 당시 동생 부오나로토에게 다음과

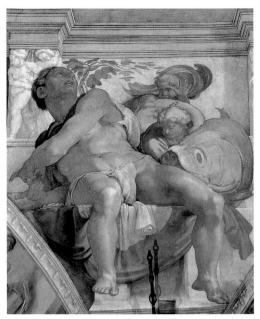

예언자 요나, 1511년경, 프레스코, 바티칸, 시스티나 성당

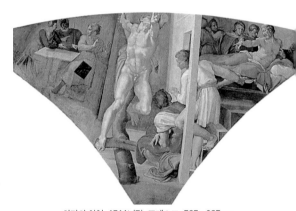

하만의 처형, 1511년경, 프레스코, 585×985cm, 바티칸, 시스티나 성당

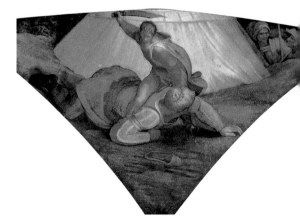

다윗과 골리앗, 1509년경, 프레스코, 570×970cm, 바티칸, 시스티나 성당

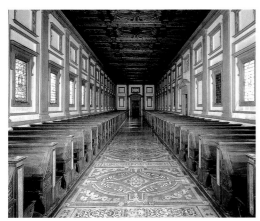

산로렌초 성당의 도서실 내부, 1524년경, 피렌체, 산로렌초 성당

유디트와 홀로페르네스, 1509, 프레스코, 570×970cm,
바티칸, 시스티나 성당

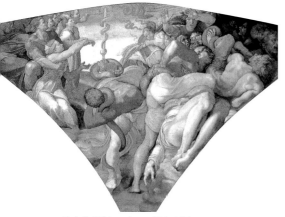

구리 뱀, 1511, 프레스코, 585×985cm,
바티칸, 시스티나 성당

같은 내용이 담긴 편지를 보냄으로써 당시의 심경을 표출하였다. "나는 이곳에서 엄청난 정신적 고통과 육체적 피로를 안고 살고 있다. 친구라고는 하나도 없으며 또 원하지도 않는다. 밥 먹을 시간조차 충분하지 않다." 미켈란젤로는 처음에 천장을 기하학적 형태와 12사도를 나타낸 그림으로 채우라는 명령을 받았지만 이것으로는 부족하다고 여기고 300명 이상이 등장하는 새로운 내용을 제안하고 자신의 의도대로 천장을 채우기 시작하였다. 같은 성당의 교황 집무실 벽화 작업을 라파엘로가 하기 시작함.

1510 보티첼리가 피렌체에서 사망함.

1511 라파엘로가 시스티나 성당의 교황 집무실 네 방향의 벽화를 완성함.

1512 10월 31일, 미켈란젤로가 시스티나 성당의 예배당 천장화를 5년에 걸친 외로운 고투 끝에 완성함. 미켈란젤로는 성당 천장의 원통형 구조에 맞춰 천장화가 마치 거대한 부조처럼 보이도록 작업함. 천장 중앙에 있는 9점의 그림은 성경의 창세기에 의거하면 〈빛과 어둠을 가르는 신〉, 〈별들의 창조〉, 〈물과 물을 가르는 신〉, 〈아담의 창조〉, 〈이브의 창조〉, 〈원죄〉, 〈노아의 제물〉, 〈대홍수〉, 〈노아의 만취〉가 된다. 또 천장 네 귀퉁이의 삼각 돛 모양의 그림들은 구약성서에 나와 있는 〈유디트와 홀로페르네스〉, 〈다윗과 골리앗〉, 〈구리 뱀〉, 〈하만의 처형〉을 주제로 하고 있다. 입구 쪽에 그려진 〈유디트와 홀로페르네스〉와 〈다윗과 골리앗〉 사이에는 〈예언자 스가랴〉가 있고, 그 반대편의 〈구리 뱀〉과 〈하만의 처형〉 사이에는 〈예언자 요나〉가 그려져 있다. 중앙 그림 9점 왼쪽 측면과 오른쪽 측면에는 각각 5명씩의 예언자와 무녀가 그려져 있다. 입구 쪽에서 보아 왼편에 〈델포이 무녀〉, 〈예언자 이사야〉, 〈쿠마이 무녀〉, 〈예언자 다니엘〉, 〈리비아 무녀〉가 있고 오른편으로 〈예언자 요엘〉, 〈에리트레아 무녀〉, 〈예언자 에스겔〉, 〈페르시아 무녀〉, 〈예언자 예레미야〉가 그려져 있다. 이들 7명의 예언자들과 5명의 무녀들은 색이 칠해진 돌 의자에 앉아 책이나 두루마리를 펼쳐 보고 있거나 양피지에 자신의 예시를 기록하거나 하고 있다. 측면의 예언자들과 무녀들 사이사이에는 〈어린 요시야와 그의 부모〉, 〈어린 히스기야와 그의 부모〉, 〈어린 아사와 그의 부모〉, 〈어린 이새와 그의 부모〉가 왼편의 삼각형 그림으로 끼어 있으며 〈어린 스룹바벨과 그의 부모〉, 〈어린 웃시야와 그의 부모〉, 〈어린 로호보암과 그의 부모〉, 〈어린 살몬과 그의 부모〉가 오른편의 삼각형 그림으로 끼어 있다. 또한 양쪽 측면 창문 윗부분의 여섯 곳씩 12군데에는 입구 쪽에서 봤을 때 〈아소르와 사독〉, 〈여고냐와 스알디엘〉, 〈므낫세와 아몬〉, 〈여호사밧과 요람〉, 〈다윗과 솔로몬〉, 〈나손〉, 오른편에는 〈엘리웃과 아킴〉, 〈엘리아김과 아비훗〉, 〈아하스와 요담〉, 〈아비야〉, 〈오벳과 보아스〉, 〈아미나답〉을 표현했으며 입구와 입구 반대편 양쪽 벽면 위 두 곳씩 4군데에는 〈야곱과 요셉〉, 〈맛단과 엘르아살〉, 〈유다, 야곱, 아브라함, 이삭〉, 〈베레스, 헤스론, 람〉 등을 그려 넣었다. 이렇듯 300명이 넘는 인물들로 꽉 채워진 시스티나 예배당 천장화는 그가 회화에서도 누구 못지않은 천재적 작가임을 증명하였고 교황 율리우스 2세는 이 천장화에 만족감을 느꼈다고 함.

1513 2월 20일에 교황 율리우스 2세가 사망함. 그의 상속인들과 묘소 장식 작업에 관한 새로운 계약을 체결함. 애초에 계획했던 독립된 형태의 무덤과 40여 명의 청동 입상과 많은 부조들은 그 규모가 크게 축소되었고 형태도 성당의 벽면에 부착하는 방식으로 바뀌었다. 이 묘소 장식의 하나로 중앙에 배치된 '모세'를 작업함. 이 해의 계약에 따라

'두 명의 노예' 작업도 하였는데 이것은 훗날 계획이 변경되면서 무덤 장식에서 제외되고 대신 '레아'와 '라헬' 상이 배치된다. 율리우스 2세의 뒤를 이어 메디치 가문의 조반니 데 메디치가 교황 레오 10세로 등극. 메디치 가문의 교황 레오 10세는 미켈란젤로에게 계속 다른 작업을 맡겨 율리우스 2세의 묘소 작업을 방해한다. 마키아벨리가《군주론》을 저술함.

1514 로마의 산타마리아 미네르바 성당에 있는〈부활한 그리스도〉작업을 위한 계약에 서명함. 3월에 브라만테가 사망함.

1516 1513년의 계약 내용보다 축소된 규모의 율리우스 2세 묘소 장식에 관한 계약을 다시 체결함. 교황 레오 10세의 명령으로 피렌체의 산로렌초 성당 장식 작업을 위해 피렌체로 이사함. 애초에 이 장식에는 대리석으로 된 인물상 12점과 6점의 청동 인물상, 7점의 대형 부조 작품이 배치될 것으로 계획되었다. 그러나 결국 이 작업은 이루어지지 않음.

1517 산로렌초 성당의 장식 작업을 위해 피렌체 근방의 피에트라산타에 가 대리석 고르는 작업을 함. 그는 알맞은 대리석을 구해 채굴하는 일에 3년을 보냈으며 피렌체까지 대리석을 운반하는 도로를 닦는 일을 지휘하기도 하였다. 마르틴 루터가 교회의 면죄부 판매 등에 대한 비판을 담은 '95개조의 논제'를 비텐베르크 교회 문 앞에 게시함으로써 종교개혁의 불을 지핌.

1518 1월 19일에 정식으로 산로렌초 성당의 장식을 위한 계약을 체결함.

1519 교황 레오 10세가 산로렌초 성당 안에 메디치 가족묘를 놓을 예배당을 만들 계획을 세워 이를 미켈란젤로에게 의뢰함. 레오나르도 다 빈치 사망.

1520 산로렌초 성당의 장식 작업이 교황의 일방적인 계약 취소로 중단됨. 라파엘로 산치오 사망.

1521 산로렌초 성당 안에 메디치 가족묘가 놓일 예배당 장식 작업을 시작함. '신 제의실(사그레스티아 누보아)'이라고 불리는 이 예배당에는 로렌초 대공과 그 동생 줄리아노의 묘, 또 우르비노 공작과 네무르 공작 묘가 각각 두 곳으로 나뉘어 배치되었음. 이 해에〈부활한 그리스도〉가 완성됨.

1523 프란체스코 마리아 델라 로베레가 율리우스 2세의 묘소 장식 작업에 관하여 재 절충을 시도함. '신 제의실' 작업을 계속 함. 레오 10세가 물러나고 역시 메디치 가문 출신의 교황 클레멘스 7세가 등극함.

1524 산로렌초 성당 안의 도서실 설계를 의뢰받아 현관 홀, 계단, 벽 등을 설계하고 장식함.

1526 줄리아노 메디치의 묘소 앞에 놓일〈밤과 낮〉작업을 시작함.

1527 프랑스 샤를 5세의 침략으로 로마가 약탈당하고 메디치 가문이 추방된 후에 '신 제의실' 작업이 중단됨. 피렌체에 새로 수립된 공화정부에 협력함.

1528 가장 가까웠던 형제인 동생 부오나로토가 역병으로 사망함.

1529 4월, 피렌체 공화정 아래에서 피렌체 성곽을 방어하는 총독으로 임명됨. 여름 동안 페라라 공작의 의뢰로〈레다〉를 완성함. 눈앞에 닥친 교황 군대의 피렌체 함락을 보고 베네치아로 탈출함. 그곳에서 프랑스 망명을 계획하다가 11월에 다시 피렌체로 돌아옴.

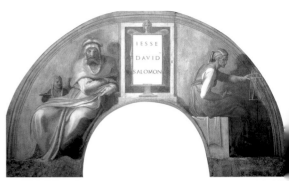

다윗과 솔로몬, 1511-1512, 프레스코, 215×430cm, 바티칸, 시스티나 성당

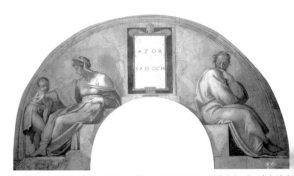

아소르와 사독, 1511-1512, 프레스코, 215×430cm, 바티칸, 시스티나 성당

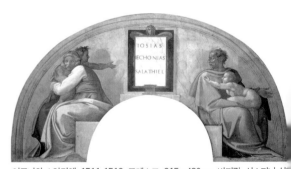

여고냐와 스알디엘, 1511-1512, 프레스코, 215×430cm, 바티칸, 시스티나 성

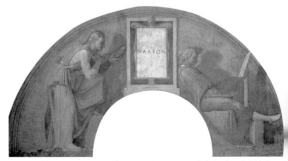

나손, 1511-1512, 프레스코, 215×430cm, 바티칸, 시스티나 성당

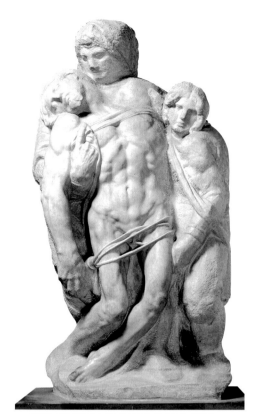

팔레스트리나 피에타, 1547-1559, 대리석, 높이 253cm,
피렌체, 아카데미아 미술관

므낫세와 아몬, 1511-1512, 프레스코, 215×430cm,
바티칸, 시스티나 성당

여호사밧과 요람, 1511-1512, 프레스코, 215×430cm,
바티칸, 시스티나 성당

1530 교황의 군대에 의해 피렌체가 수복되어 다시 메디치 가문이 권력을 회복함. 교황 클레멘스 7세의 중재로 메디치 가문의 용서를 받아 메디치 가족묘 작업을 다시 시작함.

1532 1516년의 계약보다 한층 더 축소된 규모로 율리우스 2세의 묘소 장식에 관한 재계약을 함. 로마에서 귀족 토마소 카발리에리를 만남. 미켈란젤로는 이후 죽을 때까지 그와 우정을 나누었다.

1534 미켈란젤로의 아버지 루도비코와 교황 클레멘스 7세가 사망하고 교황 바오로 3세가 즉위함. 미켈란젤로는 로마에 정착하여 교황 바오로 3세를 위해 일하게 됨.

1535 미켈란젤로의 명성을 오래전부터 알고 있던 교황이 미켈란젤로를 '교황의 수석 건축가이며 조각가이자 화가'로 임명하여 시스티나 성당 예배당의 제단이 있는 정면 벽에 벽화를 그리도록 함.

1536 시스티나 성당 예배당의 벽화〈최후의 심판〉작업을 시작함. 이 해에 페스카라의 후작부인이며 시인인 비토리아 콜로나를 만남. 콜로나와의 우정은 미켈란젤로의 정신적 진보에 많은 영향을 미친다.

1537 로마의 명예시민으로 추대됨.

1540 이즈음에〈브루투스 흉상〉작업을 시작함.

1541 〈최후의 심판〉을 6년에 걸쳐 완성함. 390명이 넘는 인물로 채워진 이 웅장한 규모의 벽화에서 성인과 천사, 세속인을 구별하기는 쉽지 않다. 천사와 성인들에 둘러싸여 중앙에 위치한 예수는 후광이 밝게 빛나는 자리에 엉거주춤 앉아 있고 오른팔을 명령하듯 들고 있으며 바로 옆에 성모가 다소곳이 앉아 있다. 맨 아래 왼쪽에는 천사들이 구원받은 자들을 무덤에서 천국으로 끌어올리고 있으며 그 옆 오른쪽에는 지옥의 강 스틱스의 나루터기기 샤론이 벌 받을 자들을 지옥에 떨어뜨리고 있다. 그들을 기다리는 미노스는 당나귀 귀를 하고 뱀으로 몸을 칭칭 감고 있다. 그 외 이 그림 안에는 대천사 가브리엘, 니오베, 세례 요한, 성 안드류, 성 로렌초, 사도 요한, 성 베드로, 디스마, 성 블레즈, 성 카테린, 성 세바스티아노, 키레네의 시몬, 대천사 미카엘, 교황 클레멘스 7세 등이 한 장면에 가득 담겨 있다. 이 작품은 1545년부터 열린 트렌트 공의회의 이교적이라는 결정에 따라 알몸으로 된 여러 인물들에 최소한의 옷을 입히는 수정이 이루어졌음. 엘 그레코 출생(1540~1614).

1542 1532년의 계약 내용에서 다시 한번 더 축소된 규모의 율리우스 2세 묘소 장식 계약을 체결함. 현재 빈콜리의 성 베드로 성당에 있는 묘소 장식이 이때 체결된 계약에 따른 것이며 결국 미켈란젤로는 장식 하단 중앙의 '모세'와 모세 양 옆에 있는 '레아', '라헬' 상만을 자신의 손으로 완성하였고 나머지는 다른 사람의 손을 빌렸다.

1545 로마 빈콜리의 성 베드로 성당에 미켈란젤로가 완성한 율리우스 2세의 묘소 장식을 배치함. 1505년에 시작한 이 작업은 40년 만에 그 완결을 보았다. 새로이 완성된 파올리나 예배당의 벽화 가운데 하나로〈성 바울의 개종〉을 완성. 종교개혁으로 퍼져나가는 프로테스탄티즘에 대한 대응으로 로마 가톨릭계의 자체 개혁을 추진하려는 트리엔트 공의회가 1563년까지 열림.

1546 파올리나 예배당의 두 번째 벽화〈성 베드로의 수난〉작업을 함. 이 작품은 1550년에 완성됨. 건축가 안토니오 다 상갈로가 죽자 교황 바오로 3세 가족의 궁전인 파르네

제 궁의 재건축 작업을 미켈란젤로가 맡음. 이 건물은 1564년 미켈란젤로가 죽고 나서 1580년에 지아코모 델라 포르타에 의해 완성된다. 시인인 비토리아 콜로나가 죽자 매우 비통해 함. 파리에서 루브르 궁의 건축이 시작됨.

1547 성 베드로 대성당 건축의 책임자로 임명됨. 4세기에 처음 건축된 성 베드로 성당은 15세기에 교황 니콜라스 5세가 재건축을 계획하였고 1506년에 이르러 교황 율리우스 2세가 브라만테에게 책임을 맡겨 재건축을 시작하였다. 브라만테를 시작으로 라파엘로를 거쳐 안토니오 다 상갈로에 이르기까지 총 여섯 명의 건축 책임자가 40년 동안 진행해 온 대성당 재건축 작업을 미켈란젤로가 일곱 번째 책임자가 되어 맡게 된 것임. 재건축 책임자가 된 미켈란젤로는 브라만테가 처음에 계획한 설계안을 '간결하며, 깔끔하고, 명료하다'고 하면서 그의 계획을 복원하여 성 베드로 성당을 다시 설계함. 미켈란젤로는 특히 성 베드로의 묘 바로 위에 위치하는 둥근 지붕에 관심을 집중하여 필리포 브루넬레스키(1377~1446)가 세운 피렌체 두오모 성당의 둥근 지붕에 대해 많은 연구를 하였다. 미켈란젤로가 사망하는 1564년경에도 이 둥근 지붕은 완성되지 못하고 윗부분의 돔을 받칠 기둥까지만 세워진 상태였음. 둥근 지붕 전체는 1590년에 이르러서 지아코모 델라 포르타와 도메니코 폰타나의 손에 의해 그 최종적인 완성을 보았다.

1550 파올리나 예배당의 프레스코화를 완성함. 서로 마주 보게 된 두 벽화〈성 베드로의 수난〉과〈성 바울의 개종〉은 당시의 교황 바오로 3세와 특히 관련이 있었다. 즉 교황과 이름이 같은 성 바울과 교황청의 설립자인 성 베드로가 벽화의 주인공으로 선택된 것이었음. 그림 속의 나무 하나 없는 황량한 배경은 미켈란젤로의 전형적인 화풍으로 그는 언제나 인간의 다양한 자세와 모습의 표현에 관심을 집중하였음. 다만 미켈란젤로의 다른 그림에서는 찾아볼 수 없는 말이 나타나 있는 것이 특이점이다.〈반디니의 피에타〉작업을 시작함. 바사리의《예술가 열전》출간.

1552 이즈음에〈론다니니의 피에타〉작업을 시작함.

1555 조수로 그의 작업을 돕던 프란체스코 우르비노가 사망함. 미켈란젤로는 그의 미망인과 아이들에게 충분한 지원을 하였음. 노스트라다무스(1503~1566)가 예언서를 출간함.

1561 로마 시의 정문인〈피아의 문〉작업에 참여함. 방어적인 기능보다는 상징적이고 장식적 기능을 더 많이 가진 이 문은 미켈란젤로의 사후에 완성을 보았음.

1563 메디치 가의 코시모 공작 1세와 함께 데생 아카데미를 피렌체에 설립함.

1564 죽기 전까지 작업하였던〈론다니니의 피에타〉를 미완성으로 남긴 채 2월 18일 로마에 있는 그의 집에서 사망. 바사리에 따르면 미켈란젤로는 '내 영혼은 천주님께, 내 육신은 자연에게, 내 재산은 친지들에게 남긴다'라고 유언하였다고 함. 90년에 걸친 생애 동안 인류사에 길이 남을 걸작을 포함한 숱한 작품을 남긴 미켈란젤로의 시신은 그의 소원대로 조카 레오나르도가 피렌체로 옮겨 산타크로체에 묻음. 미켈란젤로는 회화, 조각, 건축을 포함하는 모든 순수예술 분야에서 최고 수준의 전범을 보여 주었으며 그의 흔적은 외젠 들라크루아(1798~1863)의 그림이나 오귀스트 로댕(1840~1917)의 조각에서 찾아볼 수 있다.

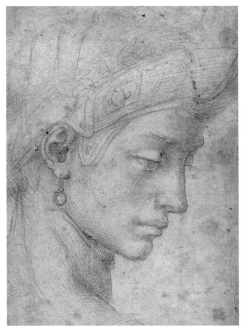

여자의 두상 습작, 피렌체, 우피치 미술관

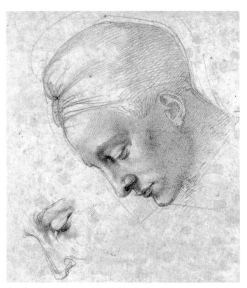

'레다' 습작, 1529년경, 빨간 초크, 35.5×26.9cm, 피렌체, 부오나로티 박물관

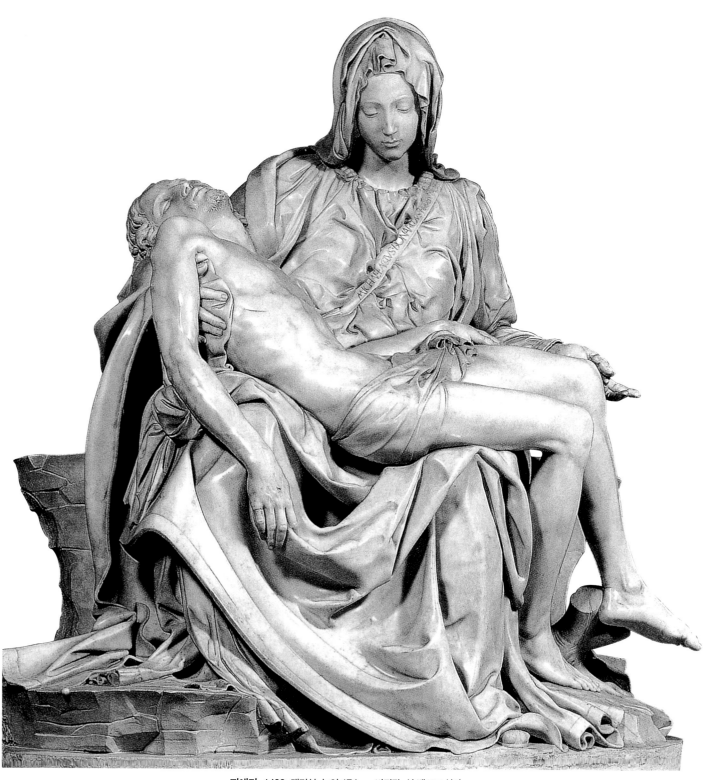

피에타, 1499, 대리석, 높이 174cm, 바티칸, 성 베드로 성당

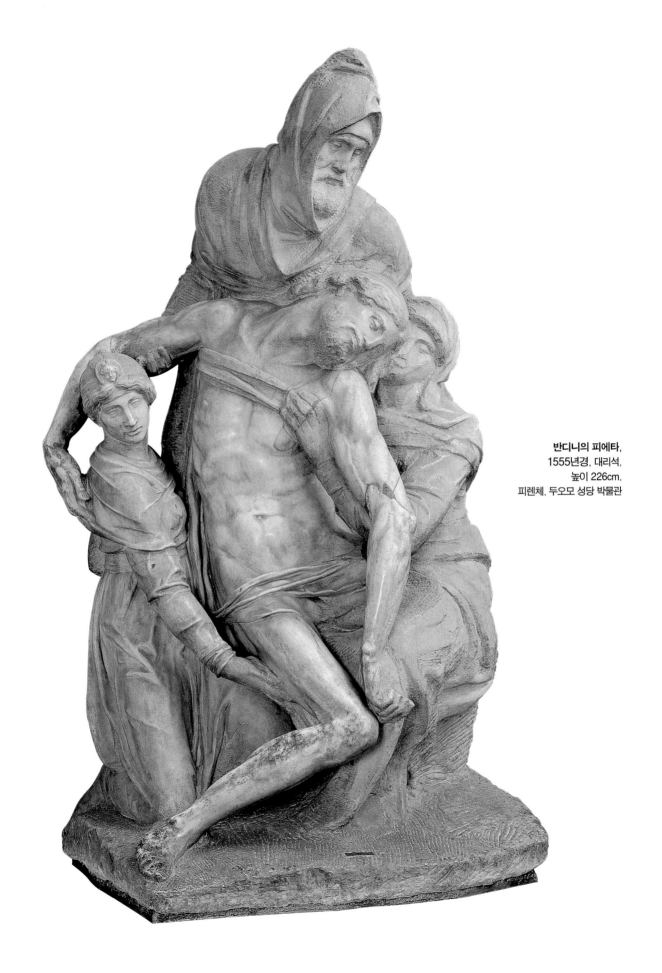

반디니의 피에타,
1555년경, 대리석,
높이 226cm,
피렌체, 두오모 성당 박물관

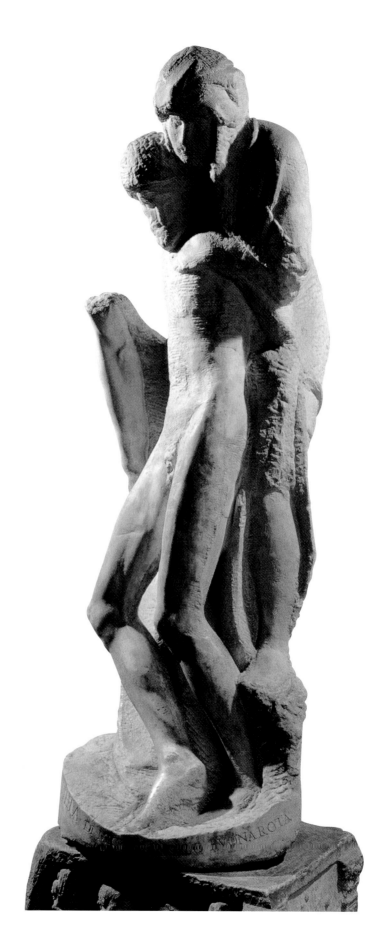

론다니니의 피에타,
1552-1564, 대리석,
높이 195cm,
밀라노, 스포르체스코 성

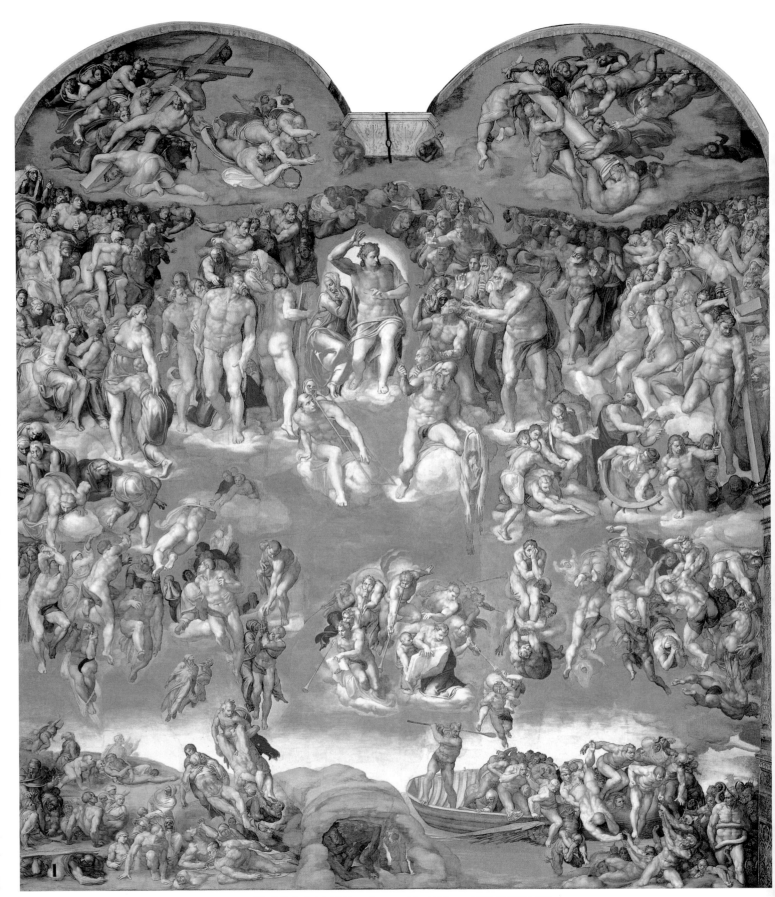

최후의 심판, 1535-1541, 프레스코, 1700×1300cm, 바티칸, 시스티나 성당

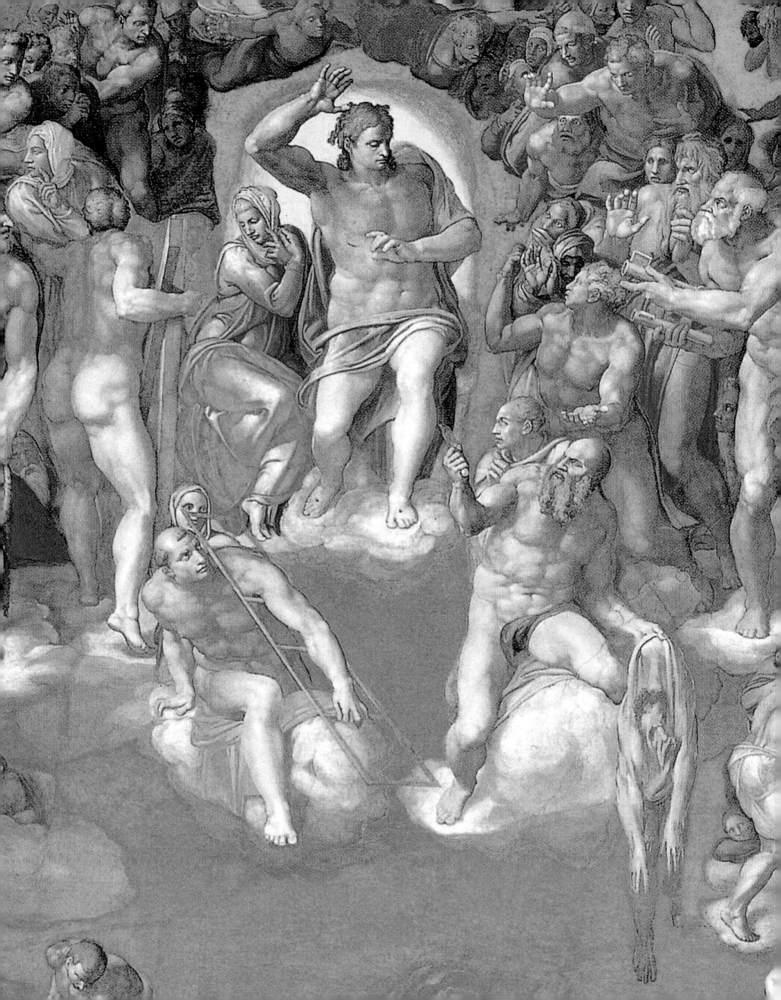

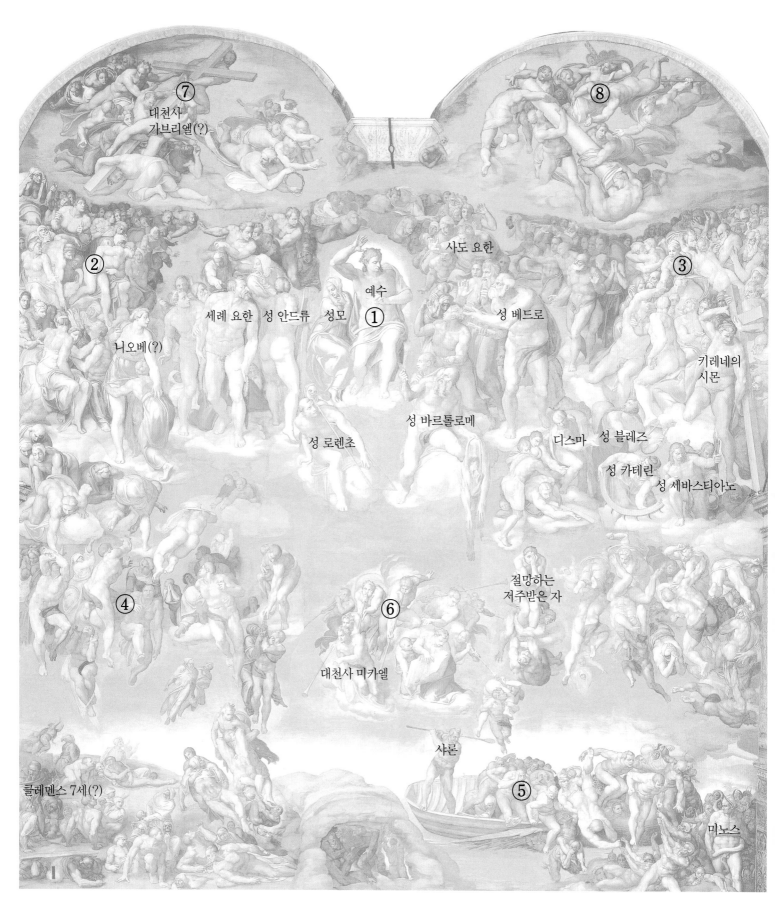

⑦
대천사
가브리엘(?)

⑧

사도 요한

②

예수

성 베드로

③

세례 요한　성 안드류　성모
①

니오베(?)

키레네의
시몬

성 로렌초

성 바르톨로메

디스마　성 블레즈

성 카테린

성 세바스티아노

④

절망하는
저주받은 자

⑥

대천사 미카엘

샤론

클레멘스 7세(?)

⑤

미노스

최후의 심판

전체 높이 17m, 너비 13m에 이르는 이 대형 벽화에는 390명 이상의 인물들이 그려져 있다.

① 수염이 없는 젊은 모습의 예수와 역시 젊은 모습의 성모를 성인, 순교자, 천사들이 둘러싸고 있다.
이 가운데 대표격은 왼편 앞줄의 세례 요한이며 오른편 앞줄에 커다란 열쇠를 든 성 베드로가 서로 대칭을 이룬다.
또 예수와 성모 앞쪽에는 자신의 피부 가죽을 들고 있는 성 바르톨로메와 격자형 쇠를 들고 있는 성 로렌초가 있다.
순교할 때 피부 가죽이 벗겨지는 고통을 당했던 성 바르톨로메가 들고 있는 가죽의 얼굴은 미켈란젤로 자신의 자화상이라고 함.
또 성 베드로의 얼굴에는 교황 바오로 3세의 얼굴을 그려넣었으며 성 바르톨로메의 얼굴에는 작가 피에트로 아레티노의 얼굴을 그려 넣었다.

② 왼쪽 벽면에는 무녀들과 구약성서에 나오는 여주인공 등 축복받은 여인들로 채워져 있는데, 맨 앞 부분에 가슴을 들어낸 채 자신 앞에 무릎을 꿇고 있는 소녀를 보호하는 여인은 니오베 혹은 이브로 알려져 있다.

③ 오른쪽 벽면에는 큰 십자가를 짊어진 키레네의 시몬, 작은 십자가를 든 디스마, 순교의 표시로 화살을 들고 있는 성 세바스티아노, 성 블레즈를 올려다 보는 알레산드리아의 성 카테린 등이 나타나 있다.

④ 왼쪽 아래에는 지상의 축복받은 이들을 천사들이 구원해 데리고 천상으로 올라가는 모습이 담겨 있으며 맨 아래쪽 구석에 있는 이는 교황 클레멘스 7세로 알려져 있다. 이곳에는 아직 완전한 상태의 부활이 이루어지지 않아 해골로 남아 있는 이들도 있으며 소생한 사람을 위로 끌어올리려는 천사와 아래로 끌어내리려는 악마의 다툼도 나타나 있다.
아래 부분 가운데에는 지옥의 입구가 보이며 그 속에는 세 괴물이 표현되어 있다.

⑤ 오른편에는 지옥의 강 스틱스의 나루터지기 샤론과 지하세계의 심판관 미노스가 나타나 있다.
스틱스의 나루터지기 샤론은 노를 휘두르면서 지옥으로 온 사람들을 강 아래 미노스에게로 몰아넣고 있다. 뱀이 몸을 칭칭 감고 성기를 물고 있는 미노스는 당나귀 귀를 하고 오른쪽 구석 아래에 있다. 미노스의 얼굴로는 벽화 제작 당시 미켈란젤로를 비난했던 교황의 보좌관 비아조 다 체세나의 얼굴을 미켈란젤로가 복수하는 의미에서 그려 넣었다고 한다. 미노스 왼편 위에는 지옥의 악마에 붙들려 한 손으로 얼굴을 가리고 절망하는 저주받은 자가 있는데 그의 공포에 질린 얼굴이 매우 인상적이다.

⑥ 벽화의 중앙 아래 부분에는 대천사 미카엘을 앞세워 나팔을 불고 있는 천사들이 죽은 자들을 심판장으로 불러내고 있다. 대천사 미카엘과 그 옆 천사가 들여다 보고 있는 책은 선택된 자들의 이름이 나열된 명부이다.

⑦ 왼쪽 위 반월창 모양 부분에는 날개 없는 천사들이 십자가를 둥글게 에워싼 채 들어올리고 있으며 오른편에는 가시면류관을 든 천사를 필두로 한 무리의 천사들이 아래에 있는 예수 쪽을 향해 날아가고 있다.

⑧ 오른쪽 위 반월창 모양 부분에는 날개 없는 천사들이 벽화의 중앙에 세울 기둥을 에워싼 채 들어올리고 있다.

모든 인물들에는 밑그림이 먼저 그려졌으며 이 벽화는 1541년에 완성되었다. 이후 1545년부터 1563년까지 열린 트리엔트 공의회의 결정에 따라 1564년 미켈란젤로가 죽고 나서 1565년에 다니엘레 디 볼테라에 의해 알몸으로 된 여러 인물들에게 최소한의 옷을 입히는 수정이 이루어졌다.

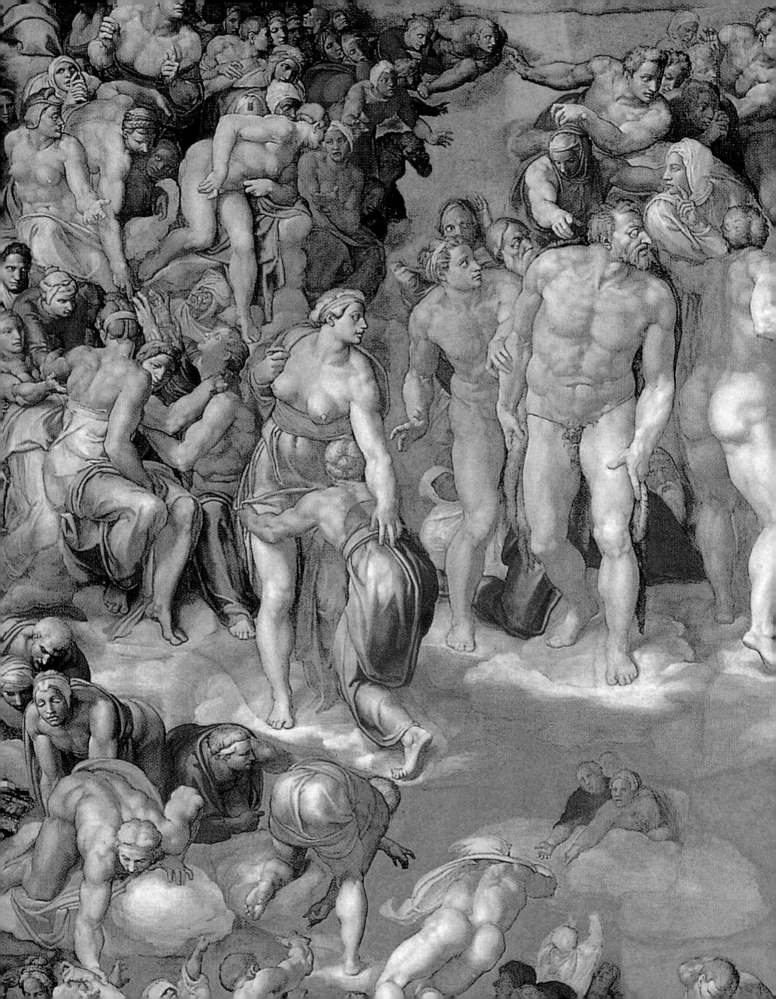

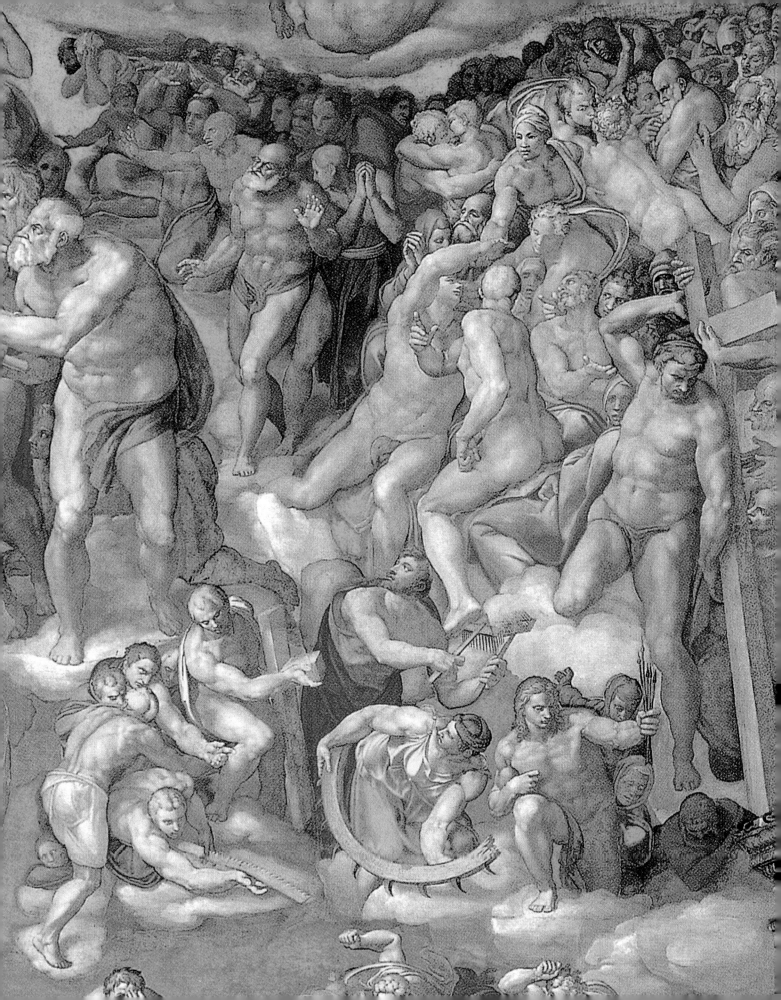

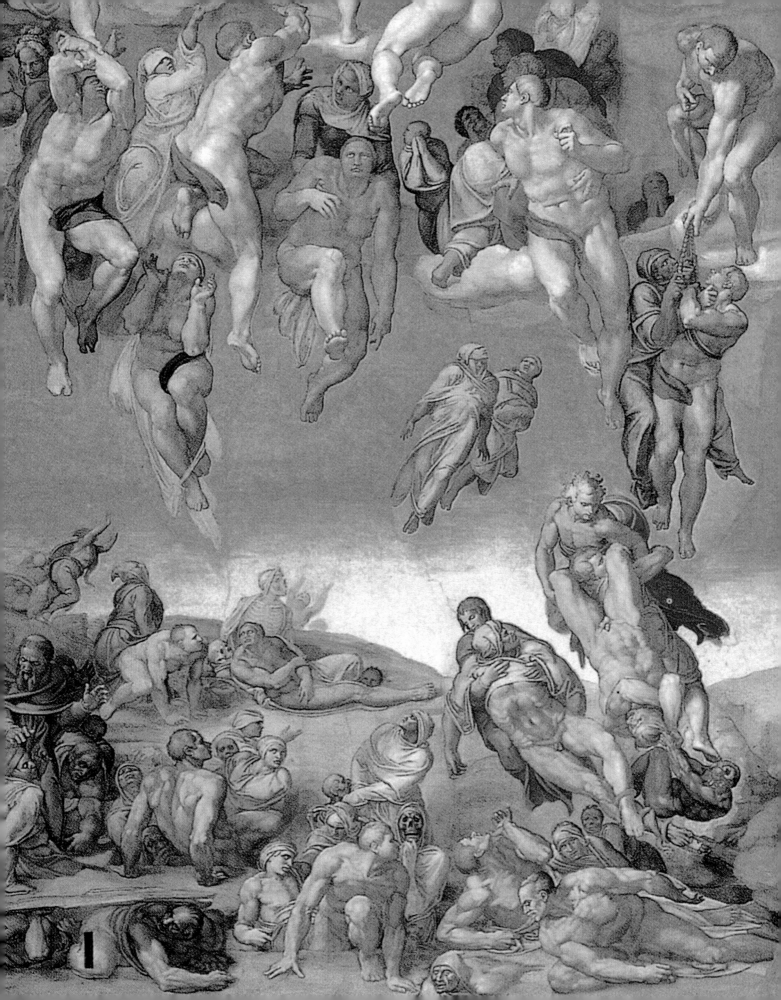

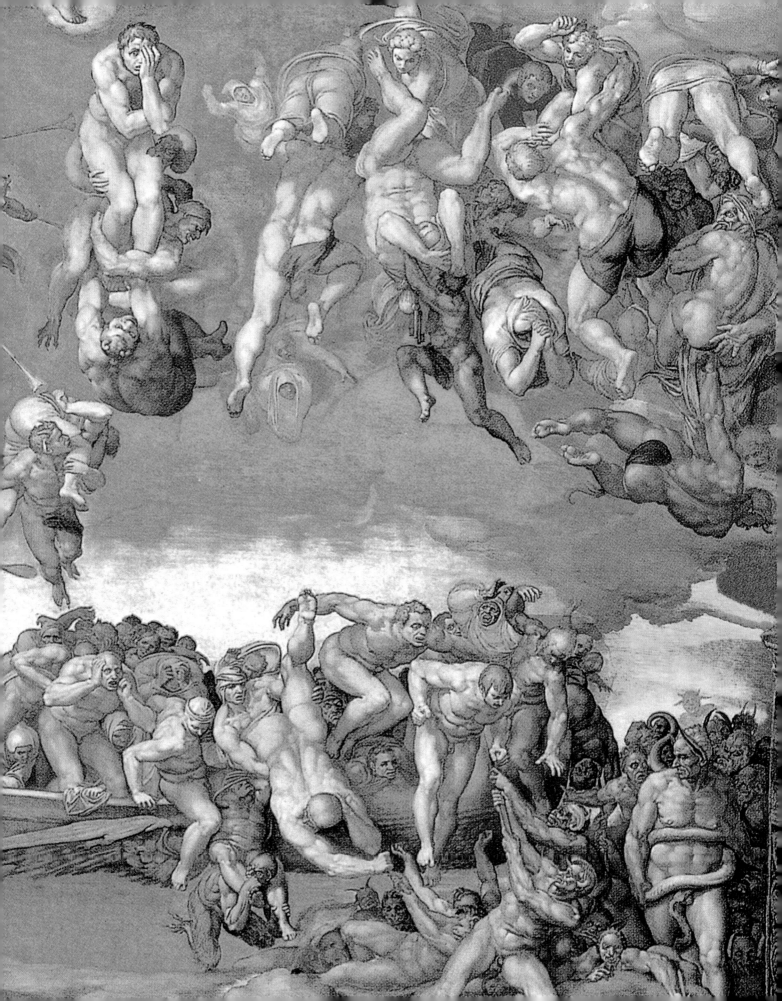

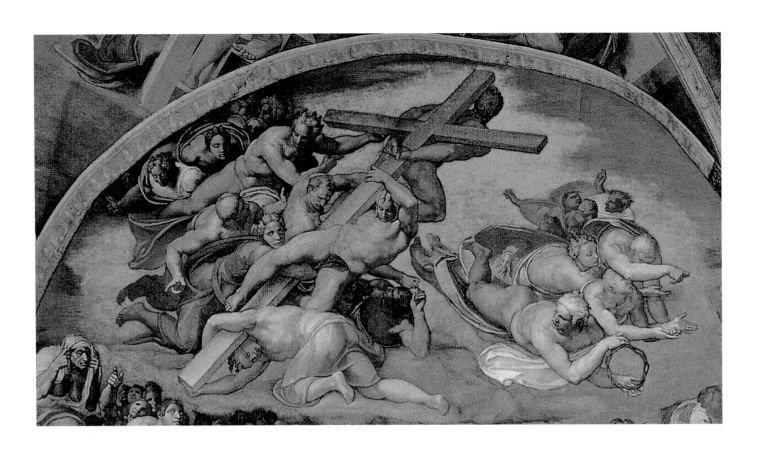

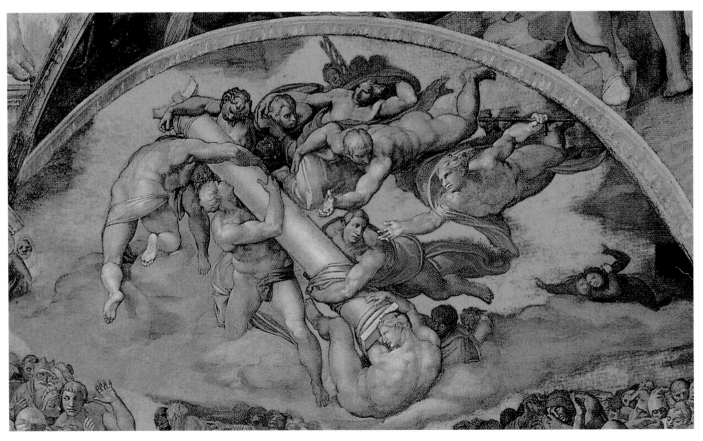

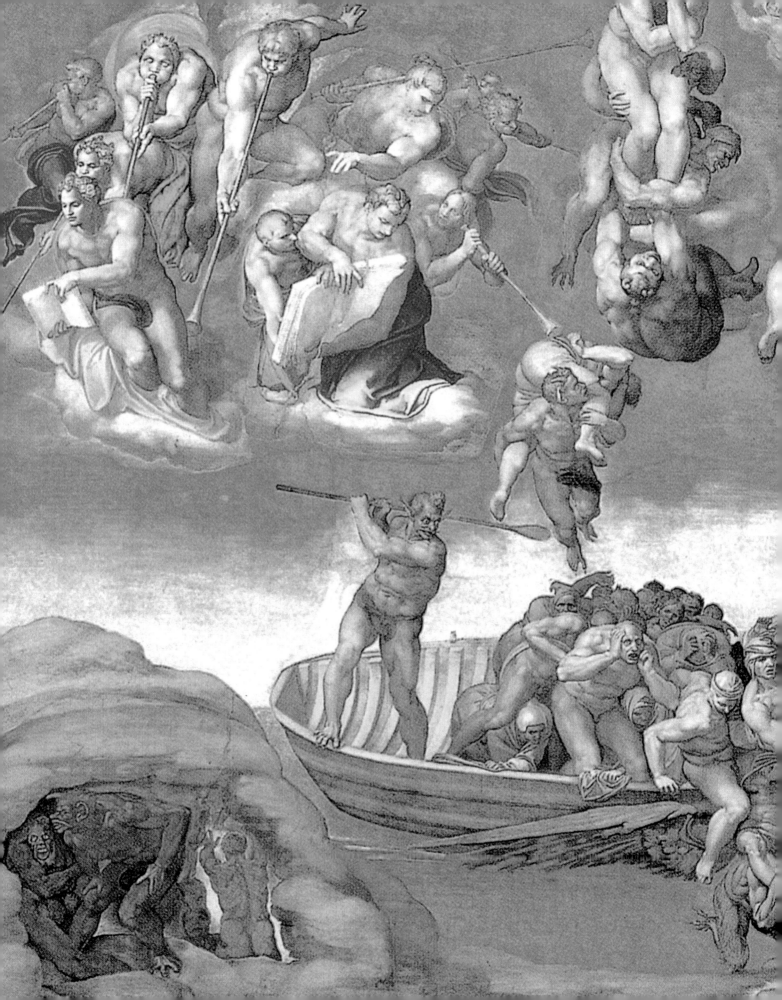

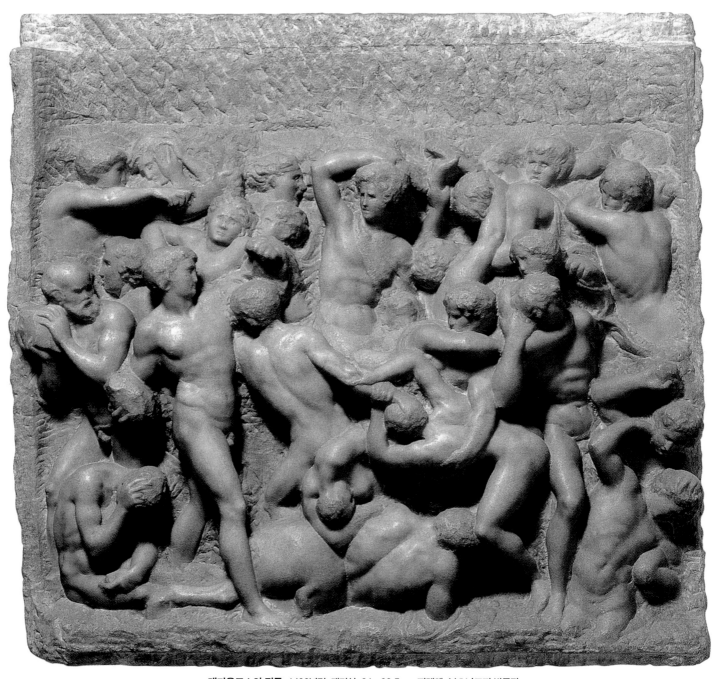

켄타우로스의 전투, 1492년경, 대리석, 81×88.5cm, 피렌체, 부오나로티 박물관

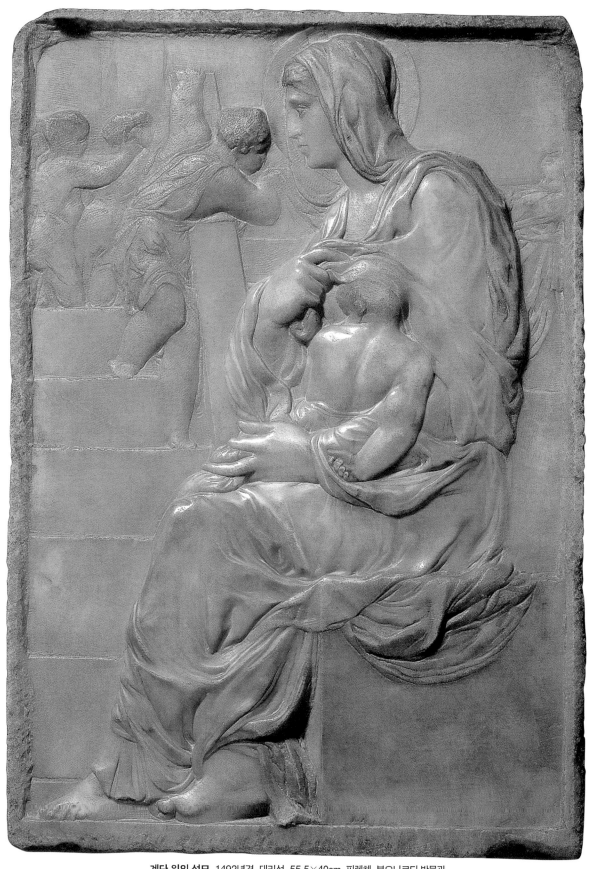

계단 위의 성모, 1492년경, 대리석, 55.5×40cm, 피렌체, 부오나로티 박물관

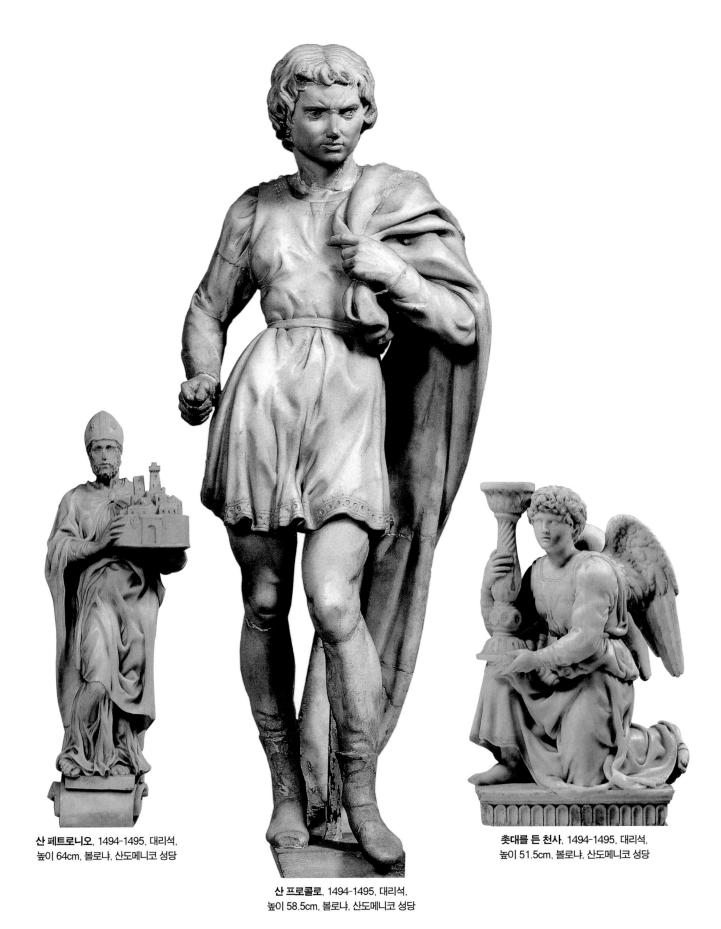

산 페트로니오, 1494-1495, 대리석,
높이 64cm, 볼로냐, 산도메니코 성당

산 프로콜로, 1494-1495, 대리석,
높이 58.5cm, 볼로냐, 산도메니코 성당

촛대를 든 천사, 1494-1495, 대리석,
높이 51.5cm, 볼로냐, 산도메니코 성당

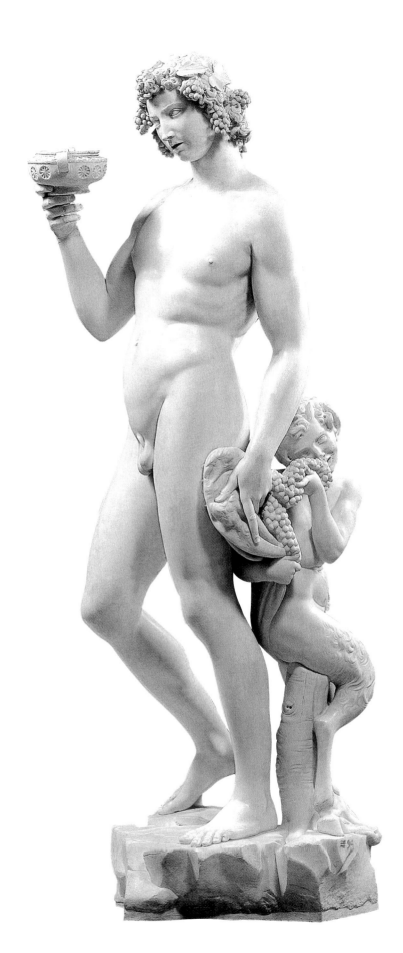

바쿠스,
1496-1497, 대리석, 높이 203cm,
피렌체, 바르젤로 국립박물관

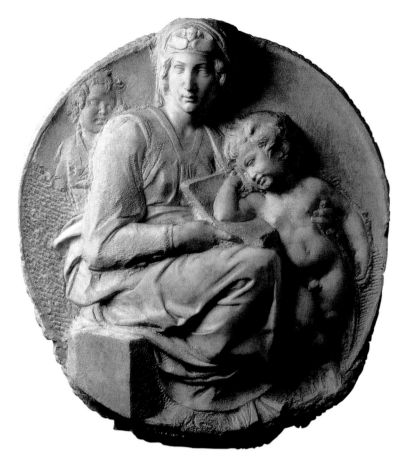

톤도 피티,
1503년경, 대리석, 지름 85cm,
피렌체, 바르젤로 국립박물관

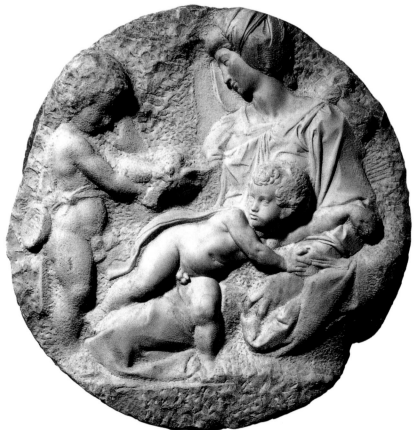

톤도 타데이,
1503년경, 대리석, 지름 109cm,
런던, 왕립 미술 아카데미

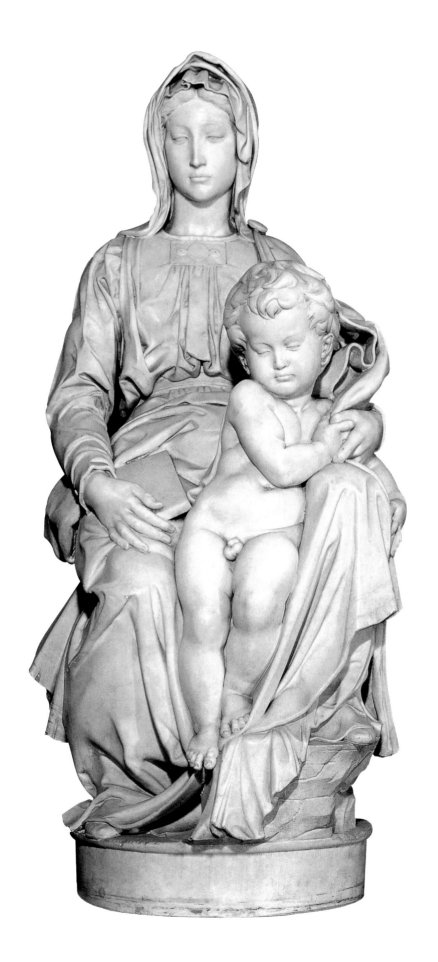

브뤼주의 성모,
1501년경, 대리석, 높이 128cm,
브뤼주, 노트르담 성당

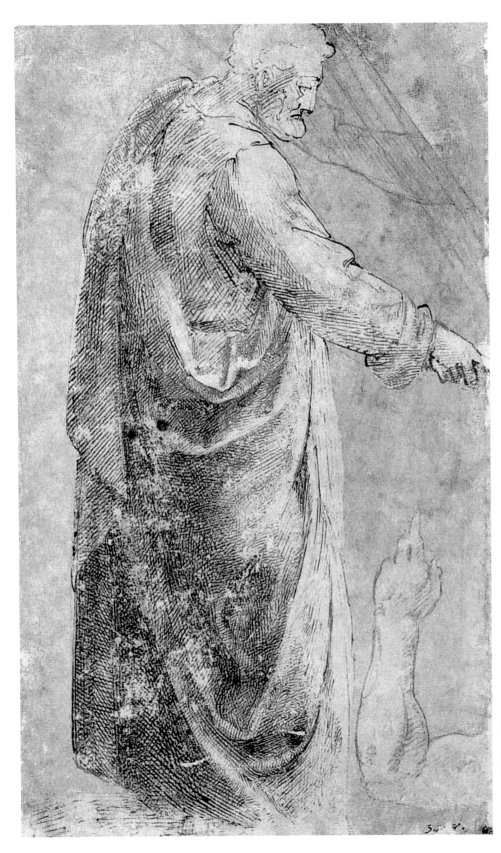

마사치오 '헌금'의 모사 드로잉,
1489-1490, 펜 · 초크,
31.8×18.6cm,
뮌헨, 알테 피나코텍

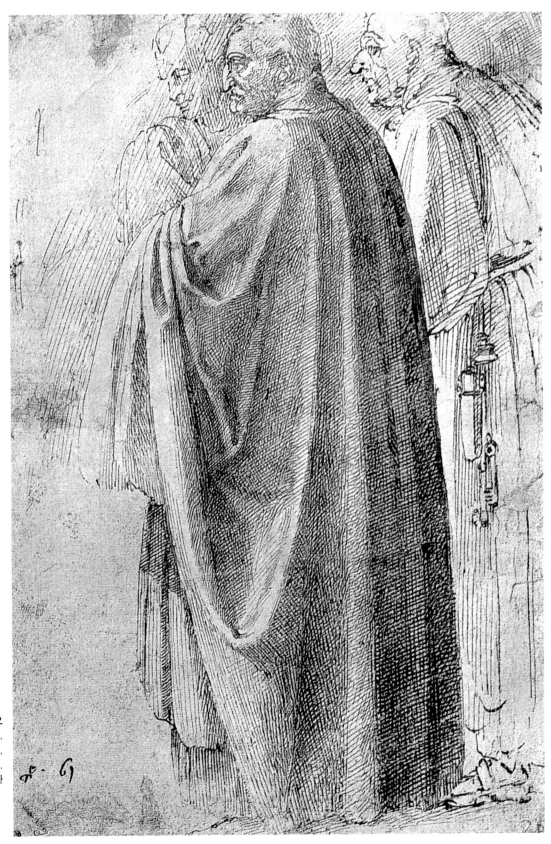

마사치오
'세 사람'의 모사 드로잉,
1490년경, 펜·잉크,
29×19.7cm,
빈, 알베르티나 미술관

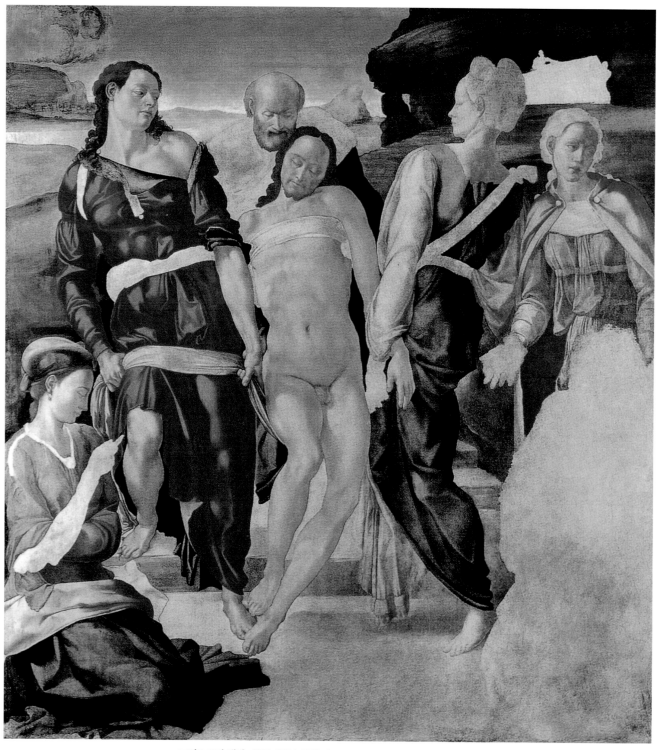

그리스도의 매장, 1500-1501, 유화, 161.7×149.5cm, 런던, 내셔널 갤러리

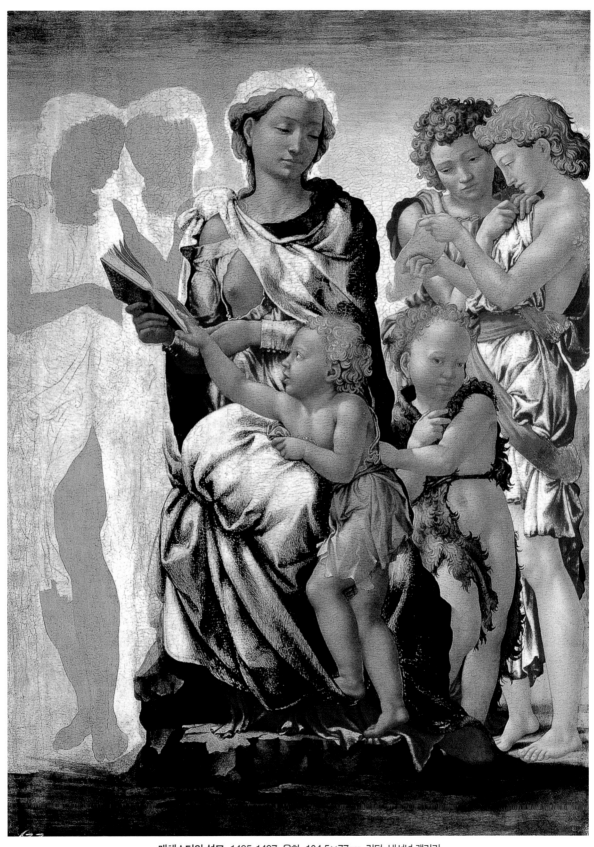

맨체스터의 성모, 1495-1497, 유화, 104.5×77cm, 런던, 내셔널 갤러리

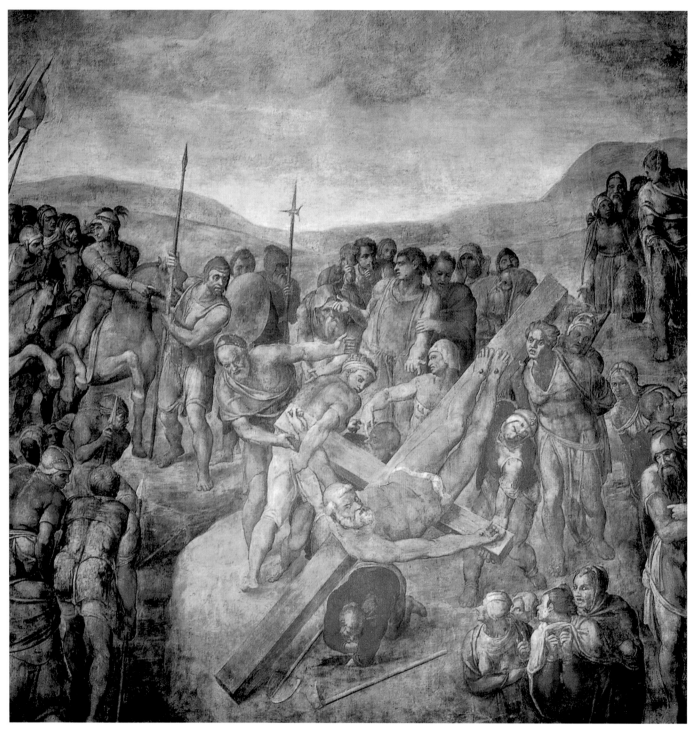

성 베드로의 수난, 1545-1550, 프레스코, 662×625cm, 바티칸, 파올리나 성당

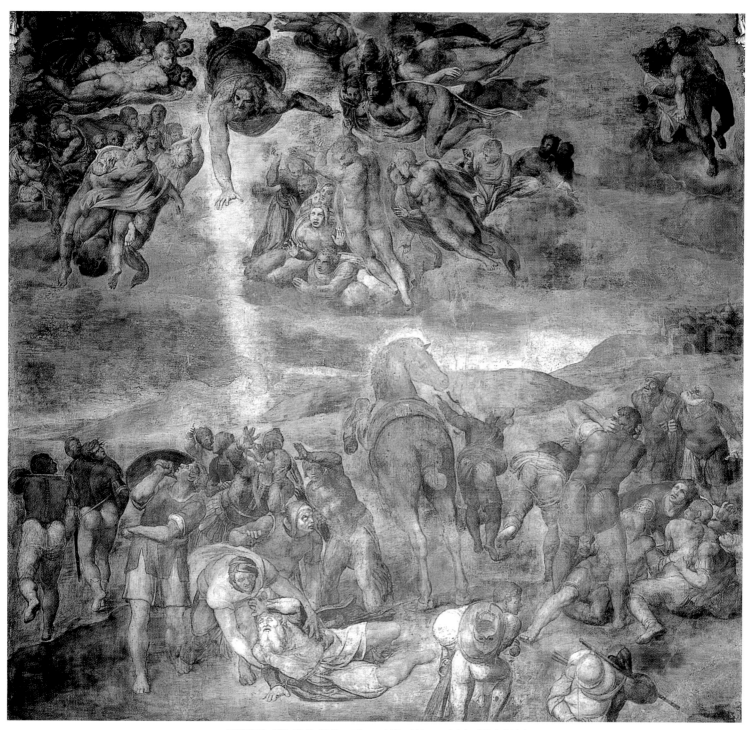

성 바울의 개종, 1542-1545, 프레스코, 625×661cm, 바티칸, 파올리나 성당

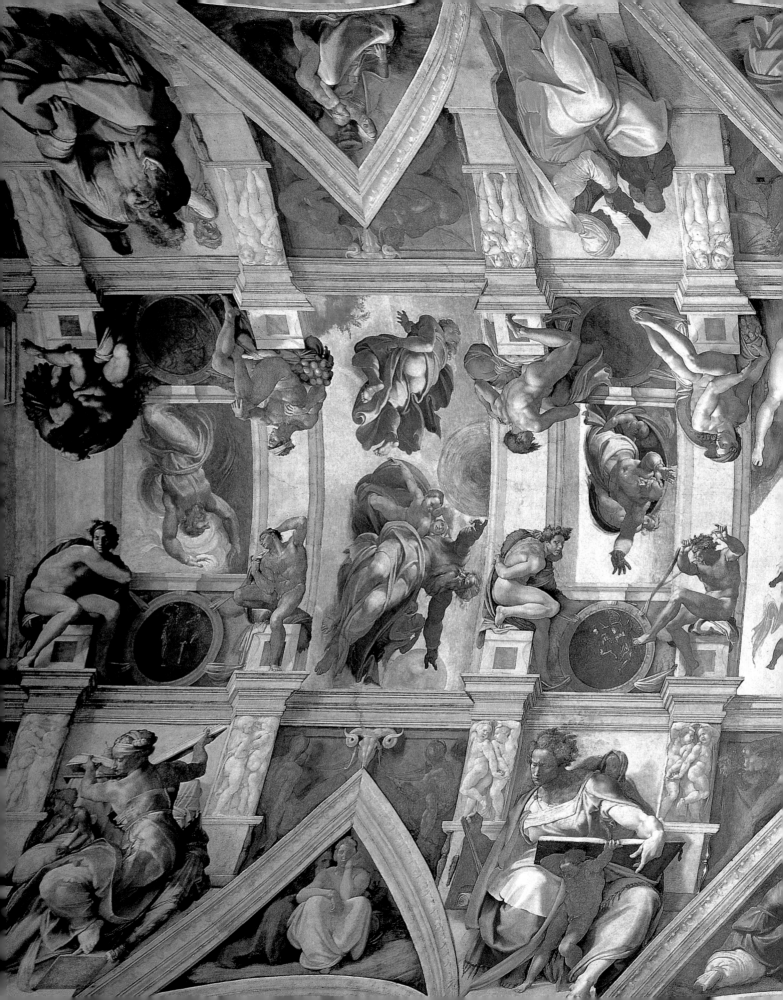

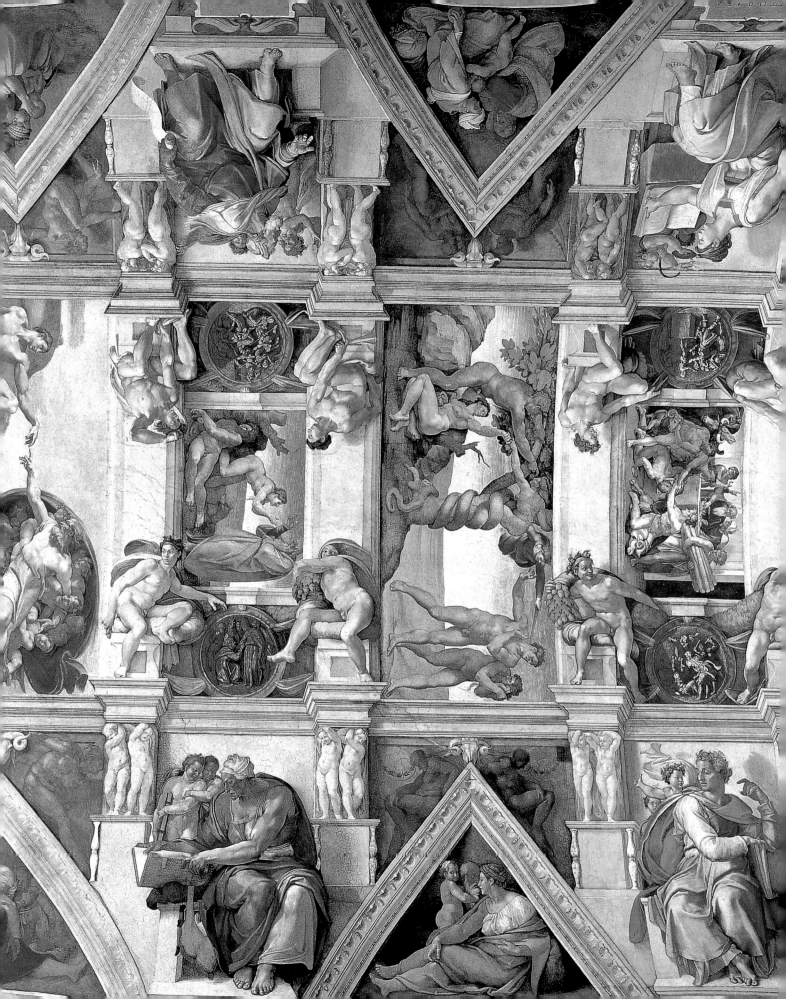

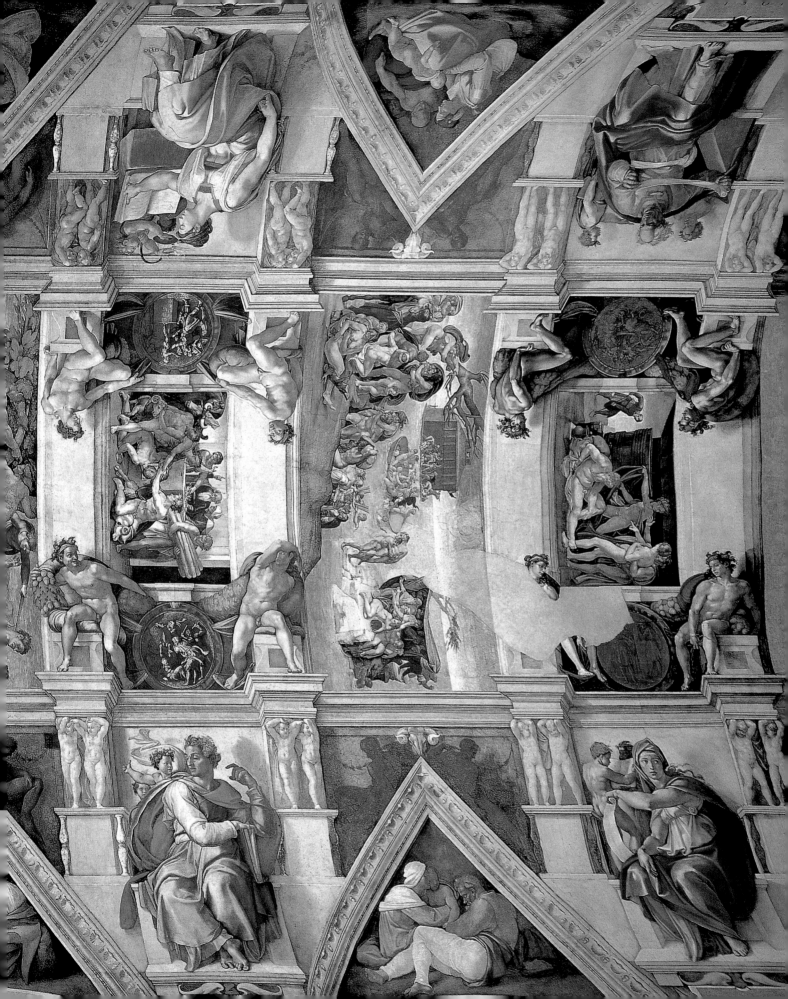

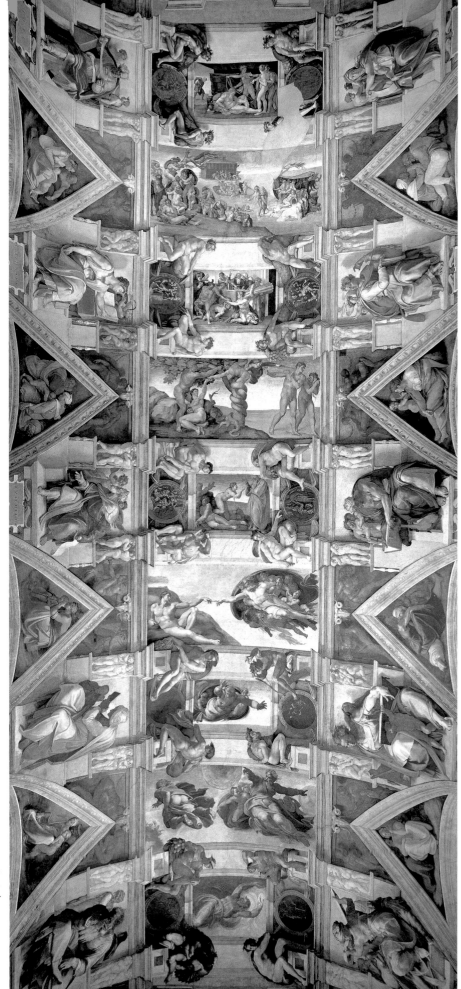

시스티나 성당 천장화(천지창조),
1508-1512, 프레스코,
바티칸, 시스티나 성당

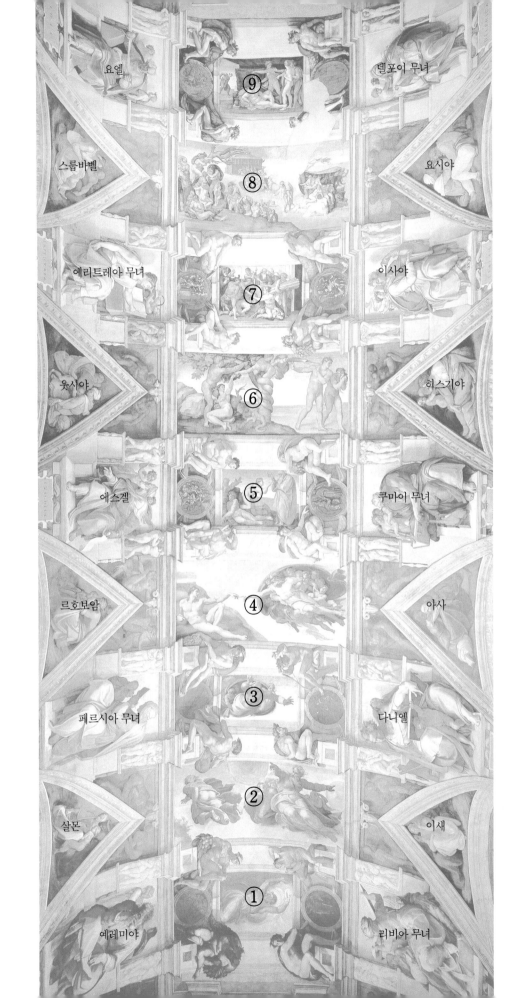

요엘

델포이 무녀

⑨

스룹바벨

요시야

⑧

에리트레아 무녀

이사야

⑦

웃시야

히스기야

⑥

에스겔

쿠마이 무녀

⑤

르호보암

아사

④

페르시아 무녀

다니엘

③

살몬

이새

②

예레미야

리비아 무녀

①

천지창조

① 빛과 어둠을 가르는 신 (창세기 1:3-5)
〃하나님이 가라사대 빛이 있으라 하시매 빛이 있었고 그 빛이 하나님의 보시기에 좋았더라 하나님이 빛과 어두움을 나누사
빛을 낮이라 칭하시고 어두움을 밤이라 칭하시니라 저녁이 되며 아침이 되니 이는 첫째 날이니라〃

② 별들의 창조 (창세기 1:14-15)
〃하나님이 가라사대 하늘의 궁창에 광명이 있어 주야를 나뉘게 하라 또 그 광명으로 하여 징조와 사시와 일자와 연한이 이루라
또 그 광명이 하늘의 궁창에 있어 땅에 비춰라 하시고(그대로 되니라)〃

③ 뭍과 물을 가르는 신 (창세기 1:9-10)
〃하나님이 가라사대 천하의 물이 한 곳으로 모이고 뭍이 드러나라 하시매 그대로 되니라
하나님이 뭍을 땅이라 칭하시고 모인 물을 바다라 칭하시니라 하나님의 보시기에 좋았더라〃

④ 아담의 창조 (창세기 1:26)
〃하나님이 가라사대 우리의 형상을 따라 우리의 모양대로 우리가 사람을 만들고 그로 바다의 고기와 공중의 새와 육축과 온 땅과
땅에 기는 모든 것을 다스리게 하자 하시고〃

⑤ 이브의 창조 (창세기 2:21-22)
〃여호와 하나님이 아담을 깊이 잠들게 하시니 잠들매 그가 그 갈빗대 하나를 취하고 살로 대신 채우시고
여호와 하나님이 아담에게서 취하신 그 갈빗대로 여자를 만드시고 그를 아담에게로 이끌어 오시니〃

⑥ 원죄 (창세기 3:6-7)
〃여자가 그 나무를 본즉 먹음직도 하고 보암직도 하고 지혜롭게 할 만큼 탐스럽기도 한 나무인지라 여자가 그 실과를 따 먹고 자기와 함께 한
남편에게도 주매 그도 먹은지라 이에 그들의 눈이 밝아 자기들의 몸이 벗은 줄을 알고 무화과나무 잎을 엮어 치마를 하였더라〃

⑦ 노아의 제물 (창세기 8:20)
〃노아가 여호와를 위하여 단을 쌓고 모든 정결한 짐승 중에서와 모든 정결한 새 중에서 취하여 번제로 단에 드렸더니〃

⑧ 대홍수 (창세기 7:17-21)
〃홍수가 땅에 사십 일을 있었는지라 물이 많아져 방주가 땅에서 떠올랐고 물이 더 많아져 땅에 창일하매 방주가 물 위에 떠다녔으며
물이 땅에 더욱 창일하매 천하에 높은 산이 다 덮였더니 물이 불어서 십오 규빗이 오르매 산들이 덮인지라
땅 위에 움직이는 생물이 다 죽었으니 곧 새와 육축과 들짐승과 땅에 기는 모든 것과 모든 사람이라〃

⑨ 노아의 만취 (창세기 9:20-23)
〃노아가 농업을 시작하여 포도나무를 심었더니
포도주를 마시고 취하여 그 장막 안에서 벌거벗은지라
가나안의 아비 함이 그 아비의 하체를 보고 밖으로 나가서 두 형제에게 고하매
셈과 야벳이 옷을 취하여 자기들의 어깨에 메고 뒷걸음쳐 들어가서 아비의 하체에 덮었으며 그들이 얼굴을 돌이키고 그 아비의 하체를 보지
아니하였더라〃

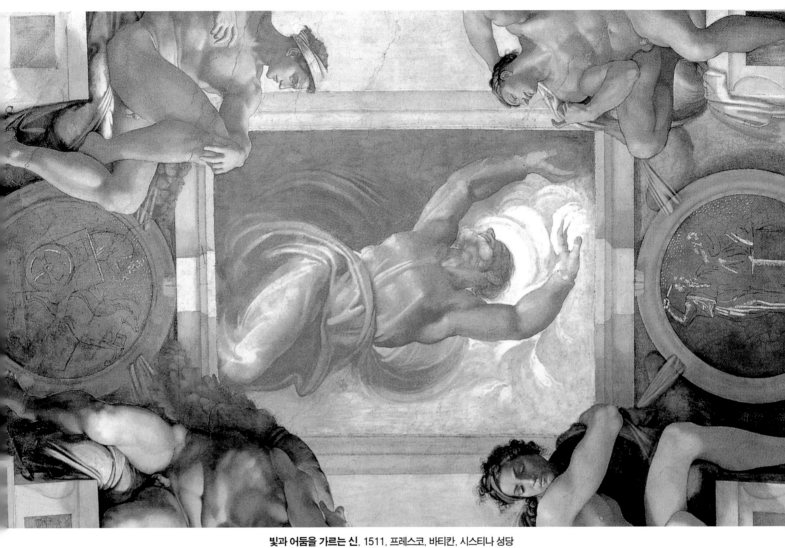

빛과 어둠을 가르는 신, 1511, 프레스코, 바티칸, 시스티나 성당

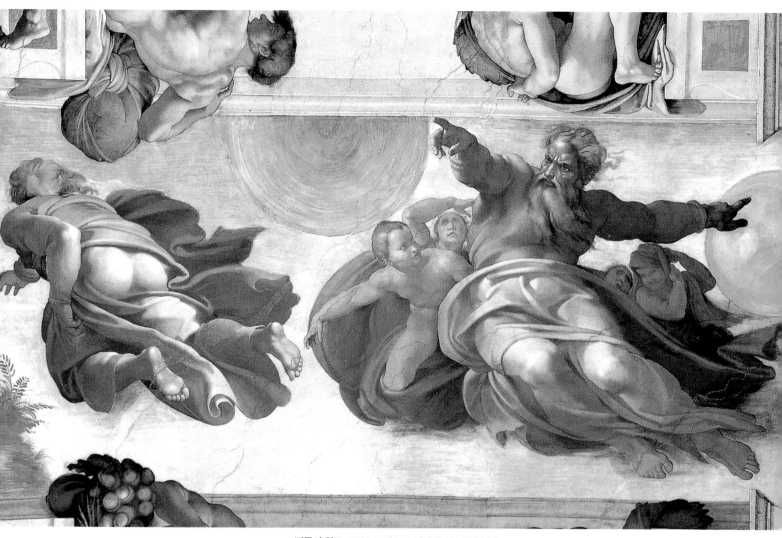

별들의 창조, 1511, 프레스코, 바티칸, 시스티나 성당

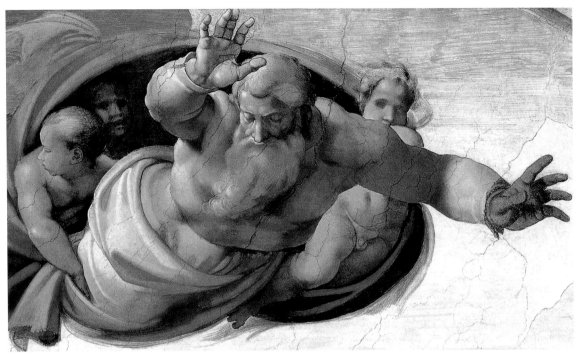

물과 물을 가르는 신, 1511, 프레스코, 바티칸, 시스티나 성당

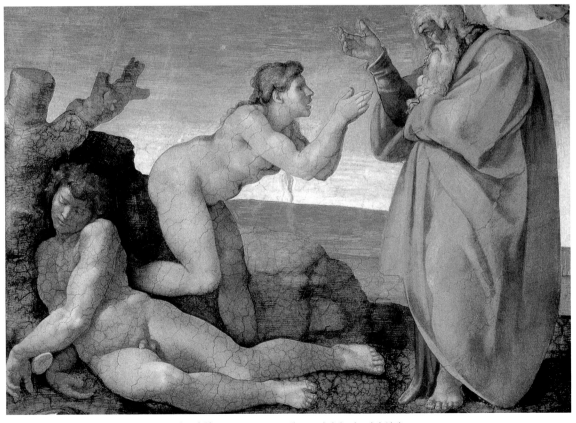

이브의 창조, 1509-1510, 프레스코, 바티칸, 시스티나 성당

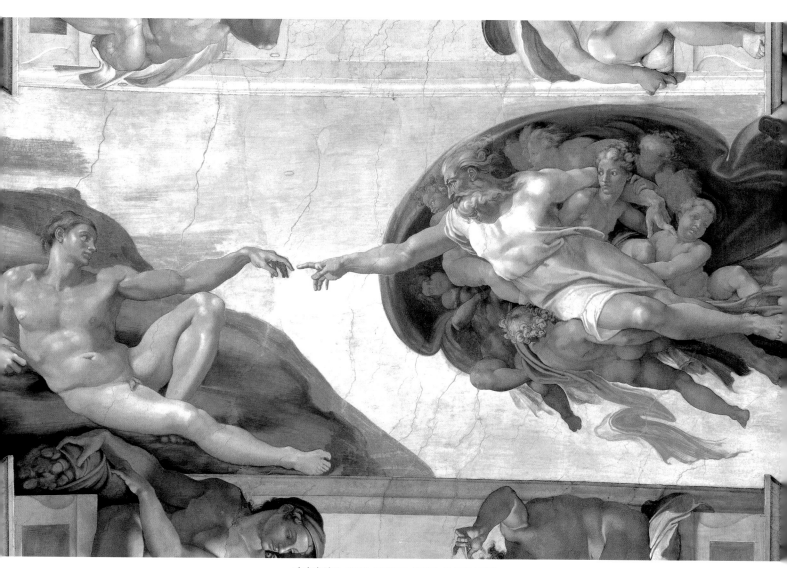

아담의 창조, 1510, 프레스코, 바티칸, 시스티나 성당

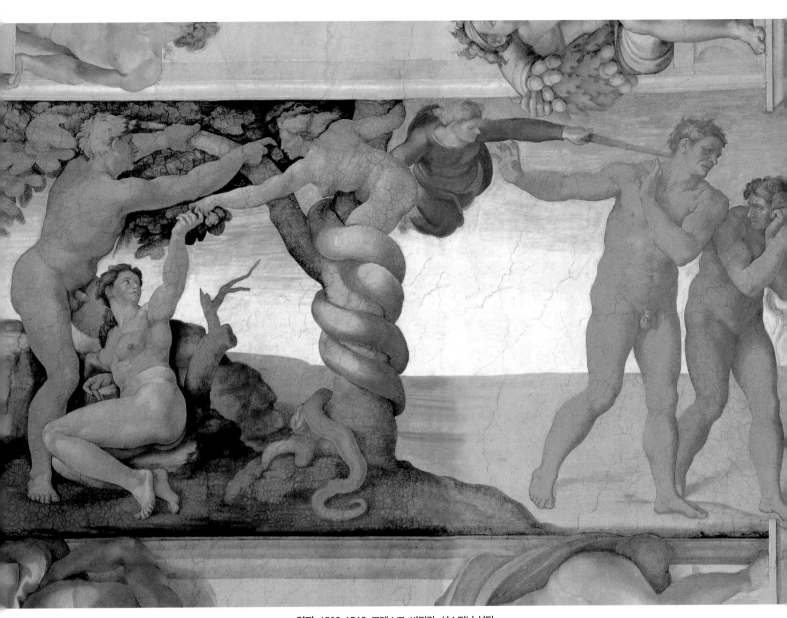

원죄, 1509-1510, 프레스코, 바티칸, 시스티나 성당

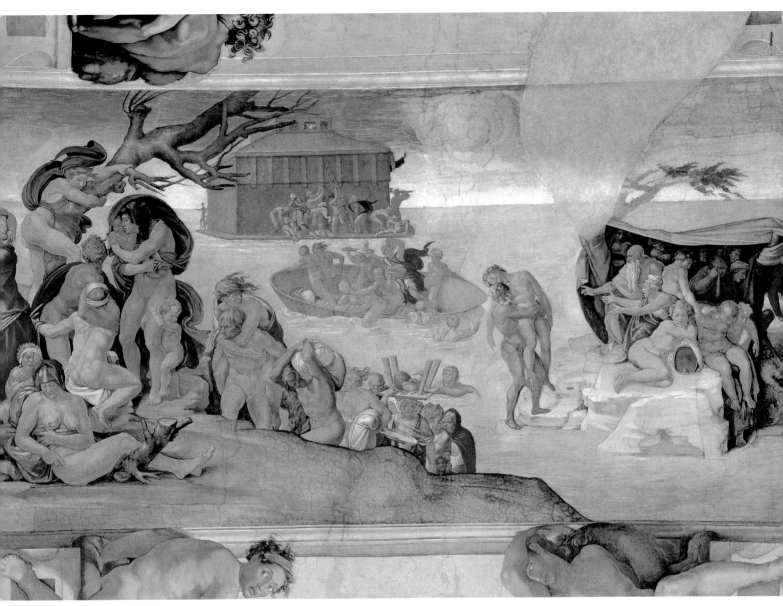

대홍수, 1508-1509, 프레스코, 바티칸, 시스티나 성당

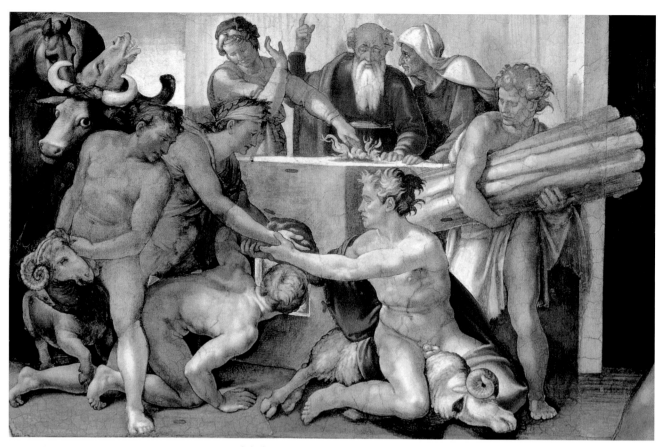

노아의 제물, 1509, 프레스코, 바티칸, 시스티나 성당

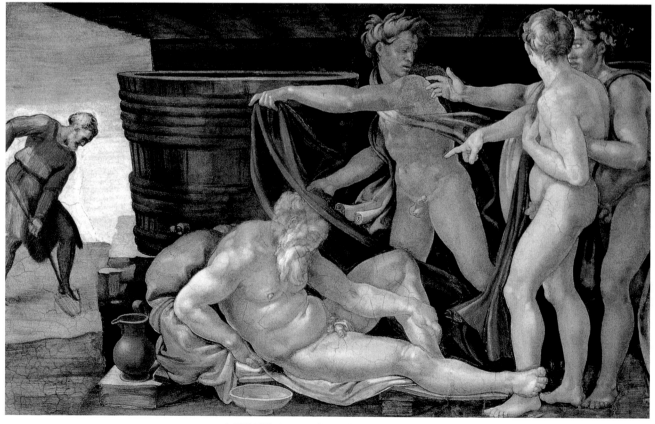

노아의 만취, 1509, 프레스코, 바티칸, 시스티나 성당

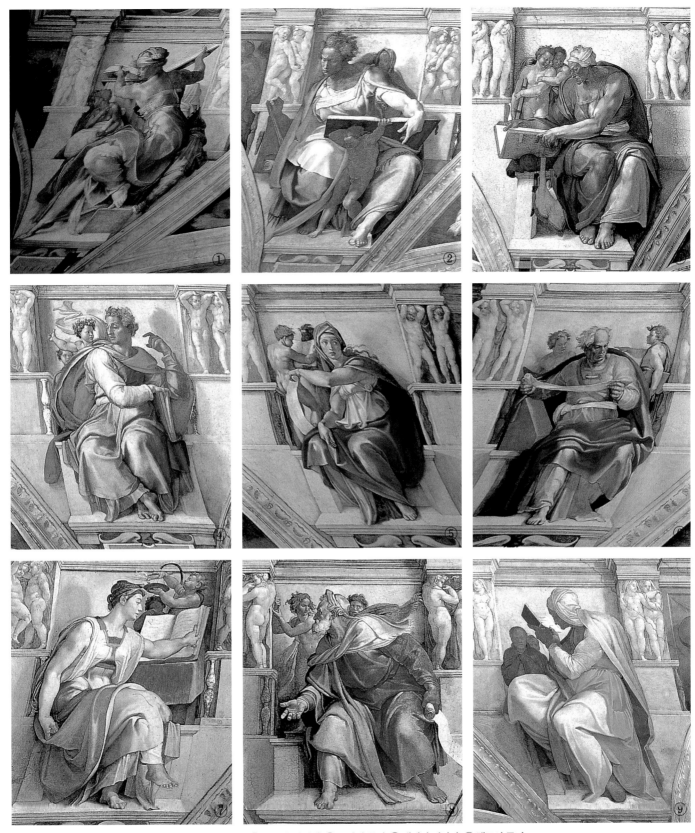

① 리비아 무녀 ② 예언자 다니엘 ③ 쿠마이 무녀 ④ 예언자 이사야 ⑤ 델포이 무녀
⑥ 예언자 요엘 ⑦ 에리트레아 무녀 ⑧ 예언자 에스겔 ⑨ 페르시아 무녀

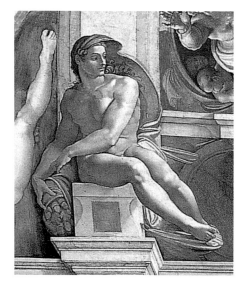
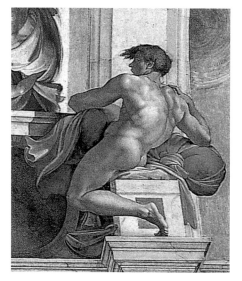
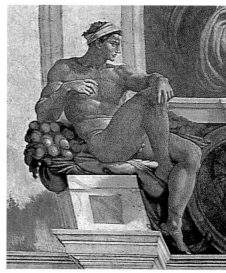
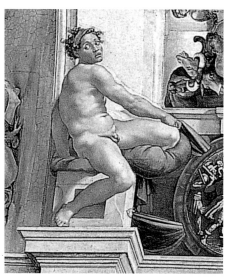
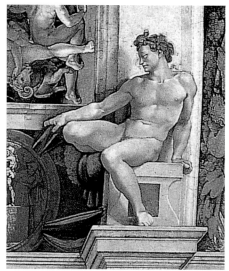
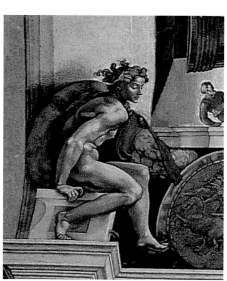
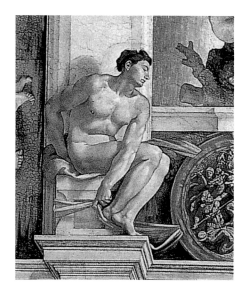
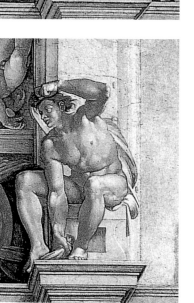

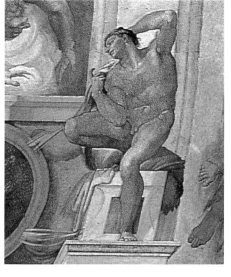
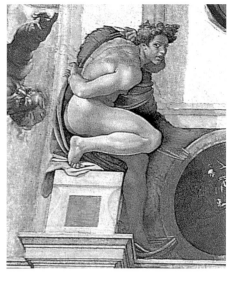
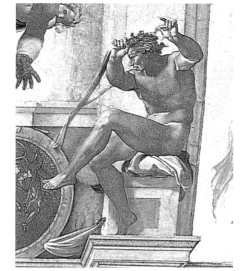

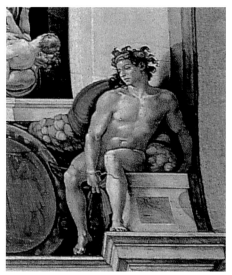
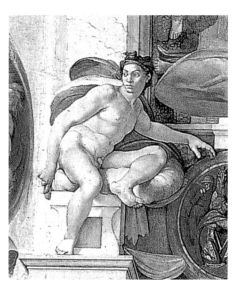
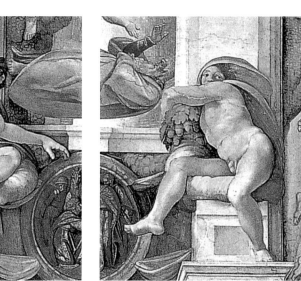

시스티나 성당 천장화 중 천지창조의 사방에
그려진 남자 누드상으로 미켈란젤로가
"이그누도"라고 이름 붙인 프레스코화다.

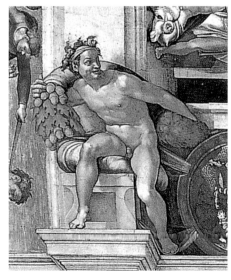
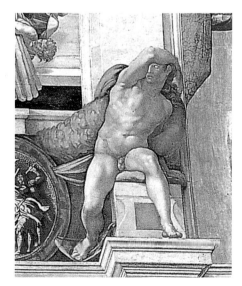

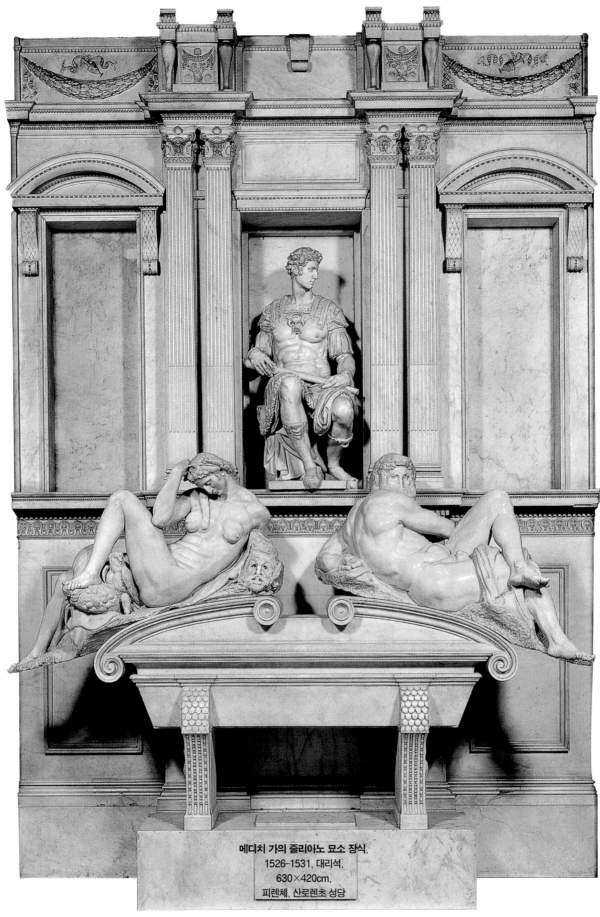

메디치 가의 줄리아노 묘소 장식,
1526-1531, 대리석,
630×420cm,
피렌체, 산로렌초 성당

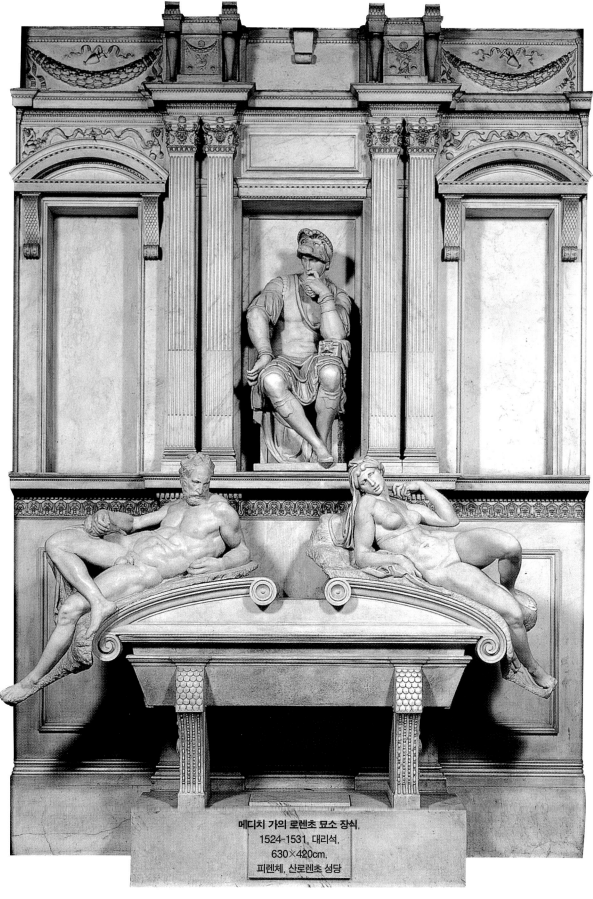

메디치 가의 로렌초 묘소 장식,
1524-1531, 대리석,
630×420cm,
피렌체, 산로렌초 성당

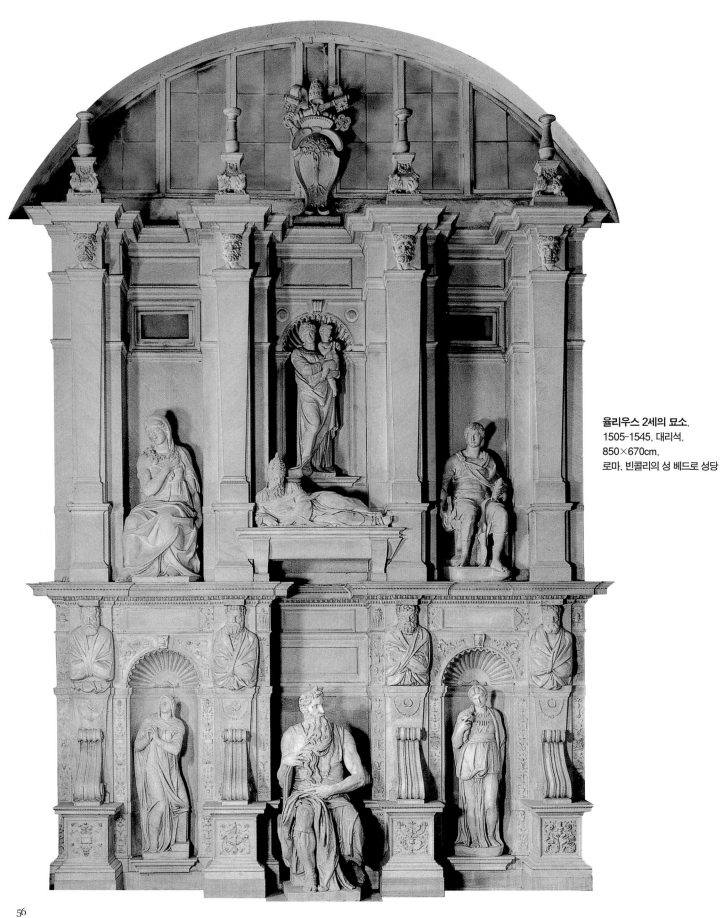

율리우스 2세의 묘소,
1505-1545, 대리석,
850×670cm,
로마, 빈콜리의 성 베드로 성당

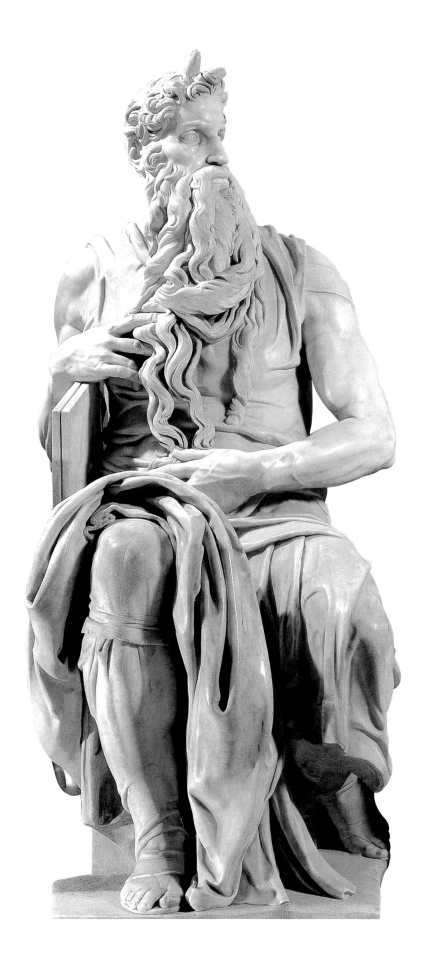

모세, 1515년경,
대리석, 높이 235cm,
로마, 빈콜리의 성 베드로 성당

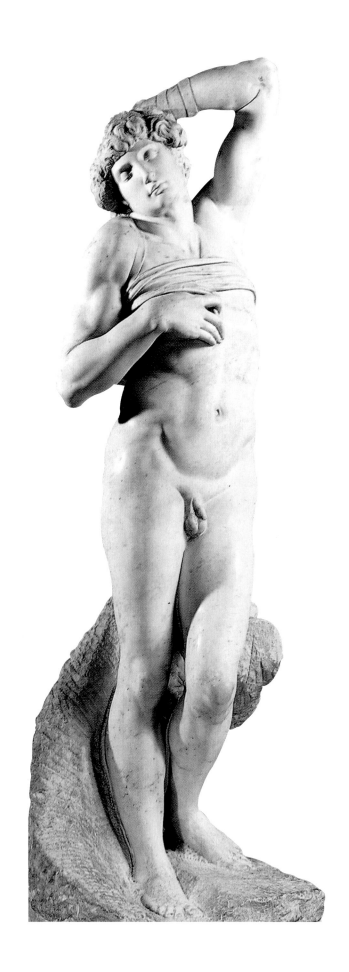

죽어가는 노예,
1513년경, 대리석, 높이 229cm,
파리, 루브르 박물관

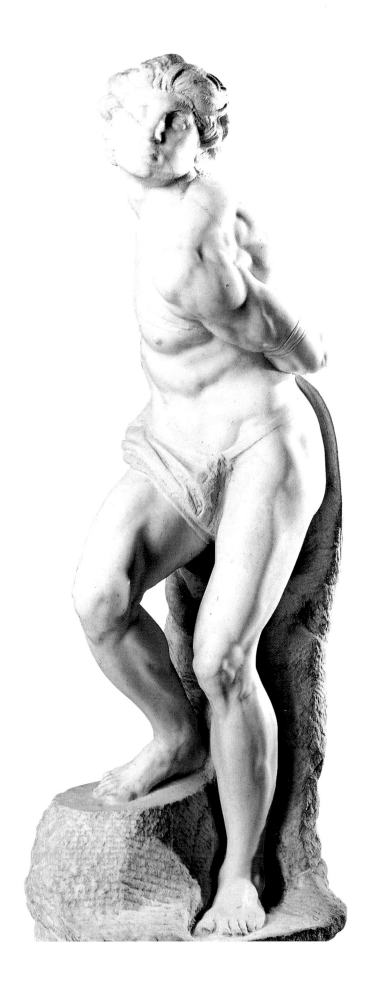

반항하는 노예,
1513년경, 대리석, 높이 215cm,
파리, 루브르 박물관

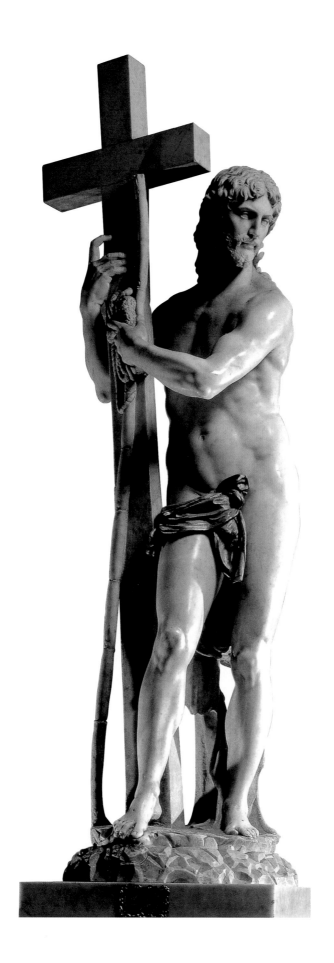

부활한 그리스도,
1520-1521, 대리석, 높이 205cm,
로마, 산타마리아 미네르바 성당

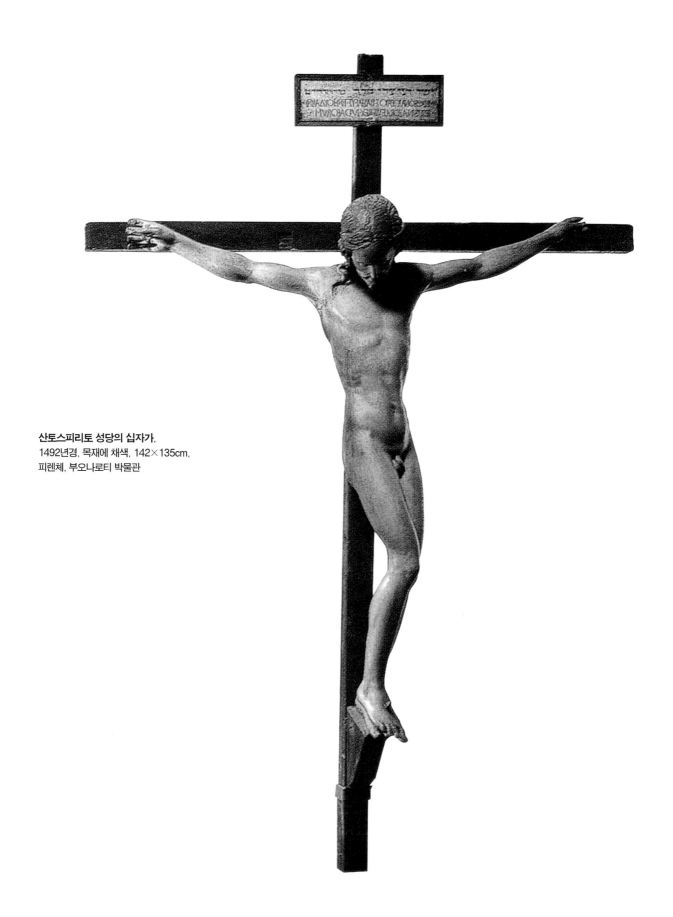

산토스피리토 성당의 십자가,
1492년경, 목재에 채색, 142×135cm,
피렌체, 부오나로티 박물관

성 마태,
1475-1485, 대리석, 높이 271cm,
피렌체, 아카데미아 미술관

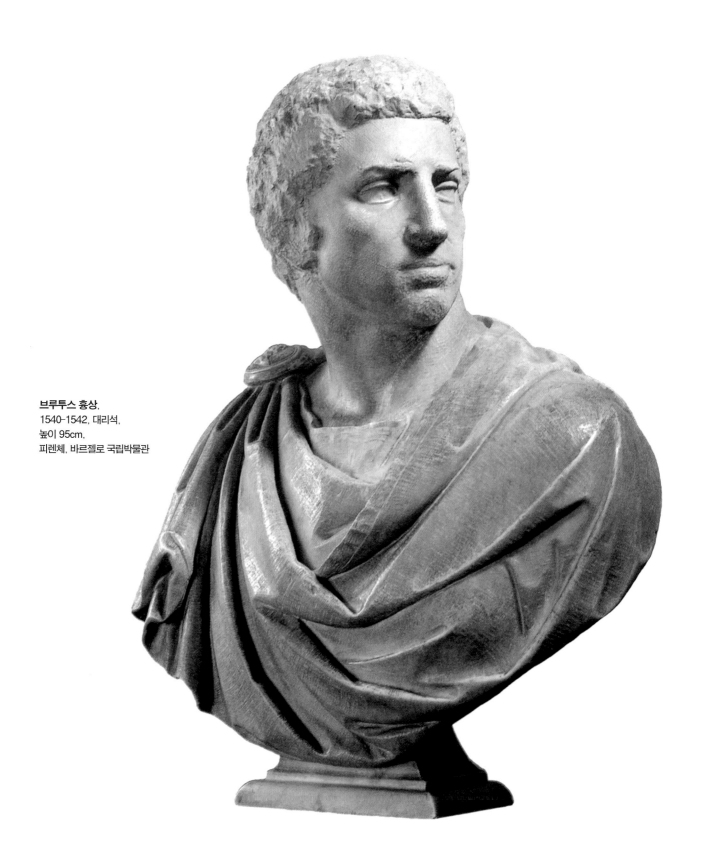

브루투스 흉상,
1540-1542, 대리석,
높이 95cm,
피렌체, 바르젤로 국립박물관

JAEWON ART BOOK 37

미켈란젤로

편집위원 / 정금희 · 조명식 · 쥬세페 고아

초판 1쇄 인쇄 2005년 8월 24일
초판 1쇄 발행 2005년 8월 31일

발행처 · 도서출판 **재원**
발행인 · 박덕흠
색분해 · 으뜸 프로세스(주)
인　쇄 · 으뜸 프로세스(주)

등록번호 · 제10-428호
등록일자 · 1990년 10월 24일

서울시 마포구 서교동 461-9 ㉾121-841
전화 323-1410(代) 323-1411
팩스 323-1412
E-mail : jaewonart@yahoo.co.kr

ⓒ 2005, 도서출판 **재원**

ISBN　　89-5575-071-4 04650
세트번호　89-5575-042-0

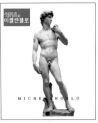

미켈란젤로/ 재원아트북 ㊲

보티첼리/ 재원아트북 ㊳

지오토 / 재원아트북 ㊴

이 책은 으뜸프로세스(주)에서 350선으로 인쇄하였습니다.